阿爾瓦羅的
大師水彩課

ALVARO CASTAGNET'S
WATERCOLOUR MASTERCLASS

Alvaro Castagnet

阿爾瓦羅・卡斯塔涅———著　陳琇玲———譯

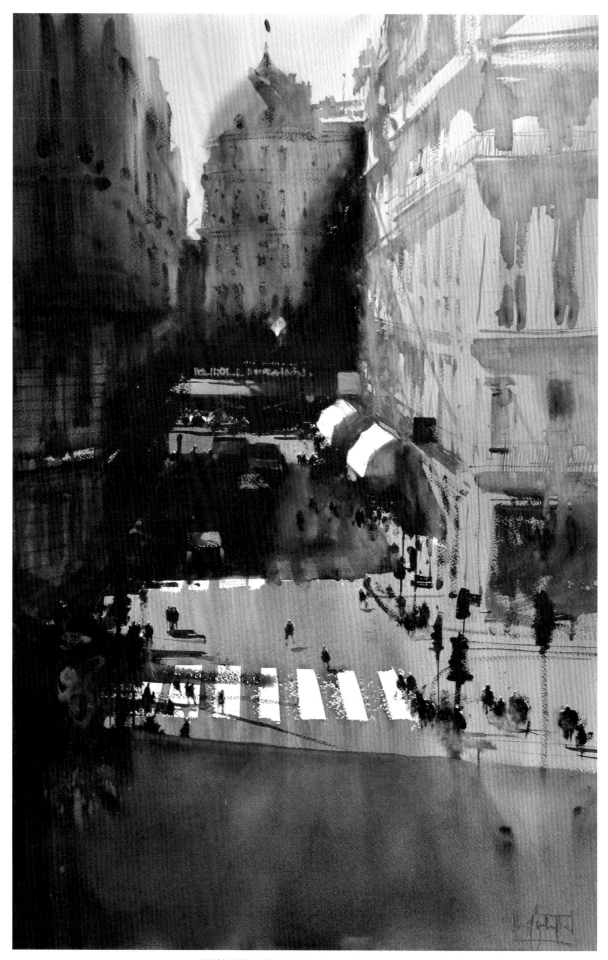

〈從拉法葉百貨看巴黎〉Paris from Lafayette ｜ 101 × 67cm（40 × 26"）

作者簡介

Alvaro Castagnet

阿爾瓦羅・卡斯塔涅

　　阿爾瓦羅出生於南美烏拉圭的蒙特維多（Montevideo），父親給予他最初的藝術啟蒙，並將其送至蒙特維多國立藝術學校，其後就讀於烏拉圭國家美術學院。

　　阿爾瓦羅是位充滿激情的水彩畫家。他用色濃烈鮮明，擅長集結非凡的視覺豐富性，運用率性瀟灑的筆觸、流暢淋漓的水分，展現極具氛圍與激情的作品，是當今世界畫壇備受推崇的實力派水彩畫家之一，作品更屢獲殊榮。尤其，他對光影的詮釋和掌握所畫主題的精神、以此喚起觀看者共鳴的能力，令人讚嘆不已。更重要的是，他一直支持水彩這種媒材，不斷鼓勵學生和同行畫家為水彩畫創造新的境界。他努力不懈地擴展和探索水彩這種媒材的可能性，發展自己獨特的水彩藝術。

　　此外，他獲選為多個水彩畫協會的會員，包括美國水彩畫協會（American Watercolor Society，AWS）、美國全國水彩畫協會（National Watercolor Society，NWS）、澳洲水彩畫學會（Australian Watercolor Institute）、烏拉圭水彩畫協會（ACUA），並且是美國俄亥俄州水彩畫協會（Ohio Watercolor Society）的榮譽會員。

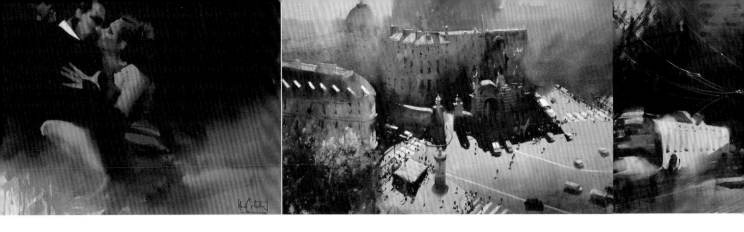

Part 1
基本重點 018

理性與感性並用，創造饒富情感的藝術 020
從自己的每幅作品累積經驗

畫具與畫材 028
用自己買得起的最佳用具

筆觸 034
用最精簡的筆觸畫出佳作

Part 2
水彩畫的四大要素 040

善用水彩畫的四大要素 042
了解任你使用的畫面設計手法

要素1：色彩 048
使用最能表現自己個性的顏色

要素2：形狀 060
將繁忙的景象簡化為形狀

要素3：明度 066
為平面畫作賦予立體感

要素4：邊緣 072
結合柔和邊緣和銳利邊緣，利用這種
虛實關係，讓畫面充滿動感與活力，
甚至帶有浪漫感

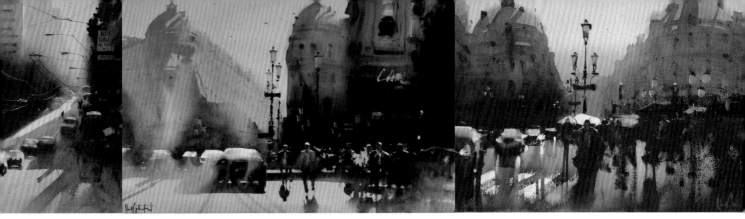

Contents

Part 3
分解步驟示範 079

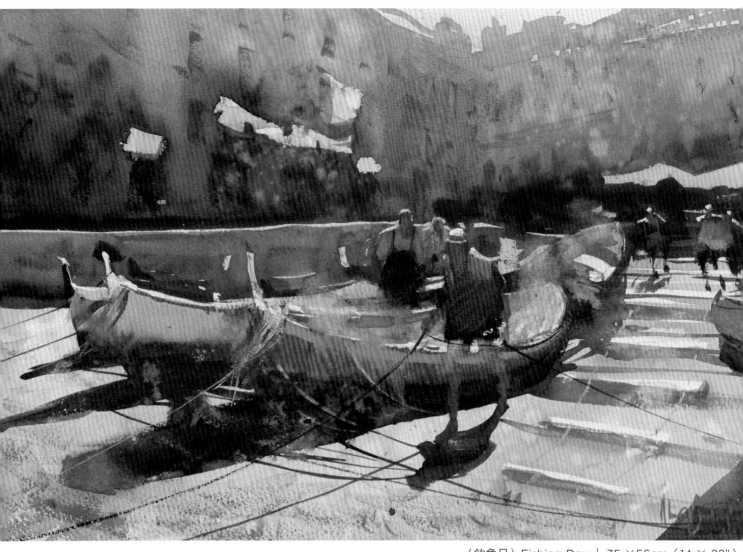

〈釣魚日〉Fishing Day ｜ 35 ×56cm（14 × 22"）

Acknowledgments
謝詞

我要將這書獻給許多跟我一樣熱愛水彩的朋友們。對我來說,你們不斷的支持和鼓勵,讓我獲得了強大的動力。所以,我希望你們會喜歡這本書,也期望這本書能幫助大家的水彩創作更上一層樓!

「寫一本書」這個想法確實令人興奮。但實際上,整個寫書過程卻一點也不輕鬆。藉此機會,我由衷地感謝身兼我的摯友、經紀人、老婆等多種身分,並無條件為我付出的人生伴侶——安娜・瑪利亞(Ana Maria)。無論是這次籌劃出書,或是日常生活中出現什麼大小難題,遇到任何緊急狀況,她都能夠處理得當。她是我最深愛也最尊敬的人,感謝她為我做的一切。

另外,我還要感謝我的「天才」編輯Terri Dodd,她費心地將我的理念、筆記、錄音和電話對談,整理成生動有趣的內容。

同時,我的攝影團隊Alejandro Serra、Oliver Parker和Gaston Castagnet表現優異,謝謝你們。

最後,我想感謝我的兩個寶貝兒子暨合作夥伴蓋斯頓(Gaston)和凱文(Calvin)。他們是我生命的真諦與動力。

——阿爾瓦羅・卡斯塔涅

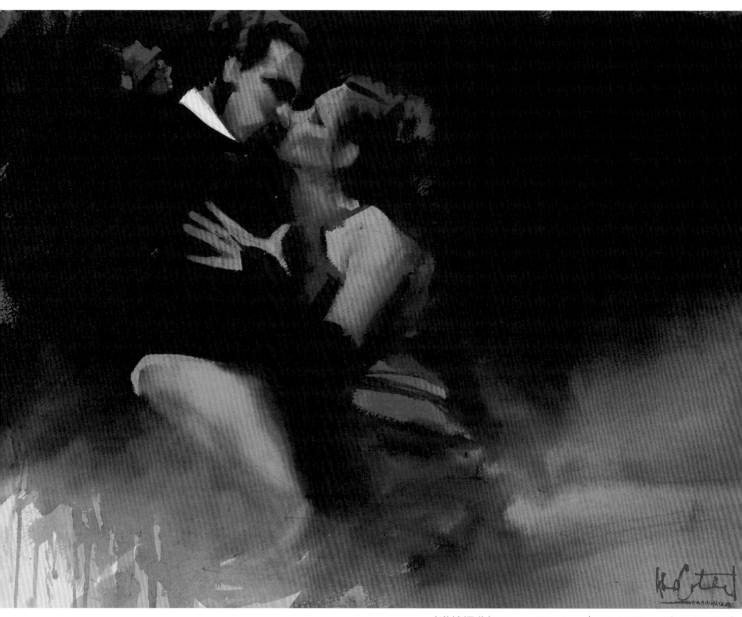

〈激情探戈〉Tango Passion ｜ 56 × 75cm（22 × 30”）

Preface
推薦序

阿爾瓦羅出生於烏拉圭，其藝術作品在世界各地展出並廣受歡迎。阿爾瓦羅在創作上不斷推陳出新，集結非凡的視覺豐富性，作品充滿色彩並極具氛圍與激情。具有這種天賦、又能以如此獨特方式表現的藝術家，寥寥無幾。

這本書的出版，是阿爾瓦羅啟發人心的最新探險，他大方不藏私地在書中分享傳授個人對繪畫創作的見解與熱情。阿爾瓦羅憑藉本身作品的龐大深度和人生歷練，展現自己如何將水彩畫提升到新的境界。他的作品堪稱是情感領域和已知畫技的完美結合。

在每幅示範作品中，都可以看到阿爾瓦羅以最清晰、最真實的圖解，說明從頭到尾的作畫過程。你將跟隨阿爾瓦羅作畫，洞悉他的處境，了解他如何處理每個場景，並發現打動他的事物本質。你會看到他如何迎接挑戰，以無可辯駁的方式，將自己最初洞察到的事物落筆成畫。

透過這些挑戰，我們很高興從阿爾瓦羅·卡斯塔涅這位名副其實的「情節大師」那裡，學到很多東西。我們會學到水彩這種具代表性媒材的概念進展。在這本書中，阿爾瓦羅在教導他人時顯然樂在其中，因此人們也能體會到他作畫時的感受。他的熱情極具感染力。他秉持的創作精神是，創作的唯一目的就是：透過作品傳達周圍環境的訊息，藉此喚醒我們的好奇心，並加深我們對周圍環境的理解。

——特里諾·托爾托薩（Trino Tortosa）
藝術評論家、作家暨藝品經銷商

自信、熱情、特質和完整性
是幫助你，讓作品達到更高水準
的重要因素。

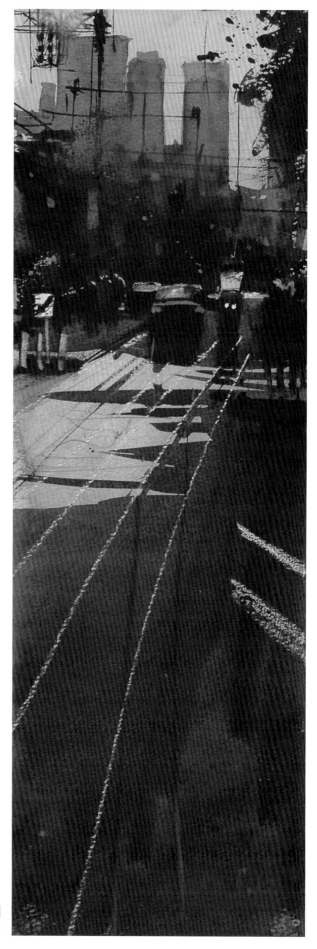

〈墨爾本附近第三號作品〉Around Melbourne III |
56 × 18cm（22 × 7"）

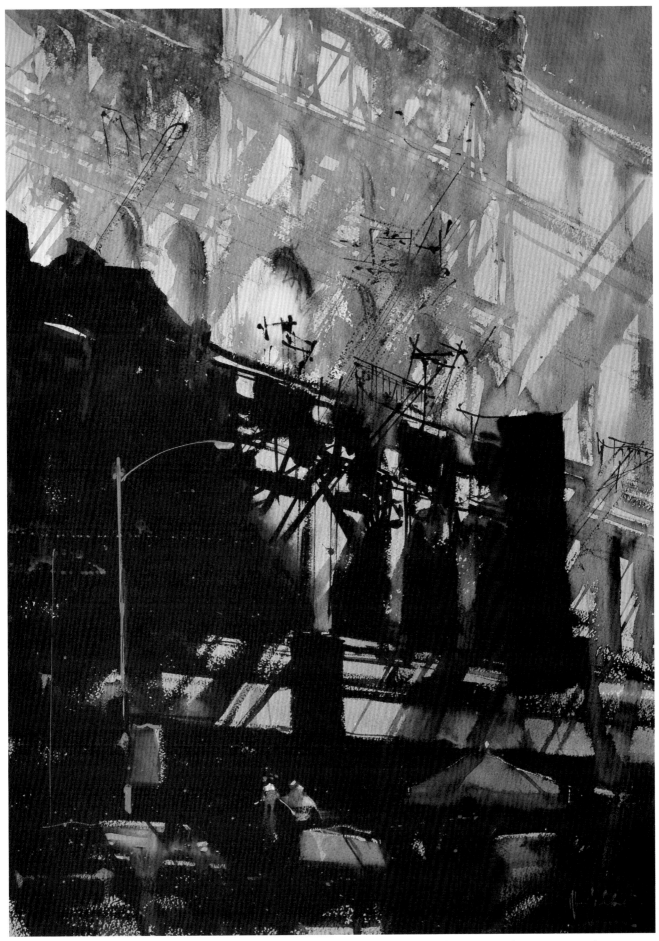

〈紐約蘇活區〉Soho-NY｜75 × 56cm（30 × 22"）

Welcome to my Masterclass!

歡迎來到我的大師課

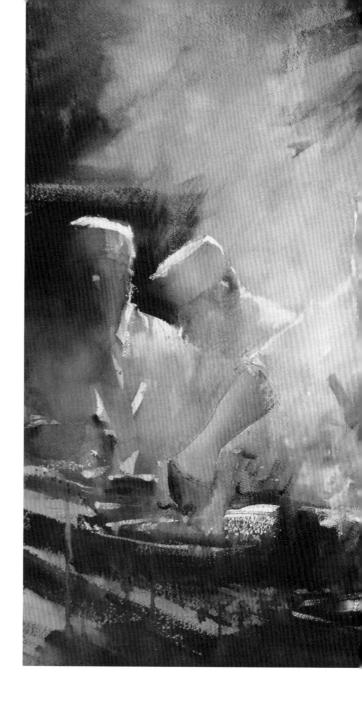

在這本書裡，我們會探討水彩畫的四大要素。這些要素是每一件優秀作品的基石。每次作畫時，你都必須考慮這四大要素，才能掌握主題的精髓，創作出有說服力的作品。這四大要素就是色彩、形狀、明度和邊緣。我可以向你保證，只要每次作畫都善用這些要素，你的作品一定大有進步。

首先，我們會討論畫材，以及使用各種不同畫筆的重要性。我們也會提到技法，但我並不想在這本書裡探討技法。我想讓你發現和利用自己的洞察力，也就是請你善用自己觀看世界的獨特方式，甚至具體到決定最能表現你個性的顏色。當然，你必須掌握基本技法。但更重要的是，相信自己的見解和直覺。畢竟，唯有這樣才能讓藝術作品得以昇華，成為傳世之作。

我非常希望這本書可以激勵你更有活力地進行水彩創作，並讓你善用更多的自信、熱情、特質和完整性來處理主題。自信、熱情、特質和完整性是幫助你，讓作品達到更高水準的重要因素。讓我們一起為你喝彩！為水彩媒材的美好世界喝彩！盡情享受其中的樂趣吧！

〈探戈歌手〉Tango Singer ｜ 56 × 75cm（22 × 30"）

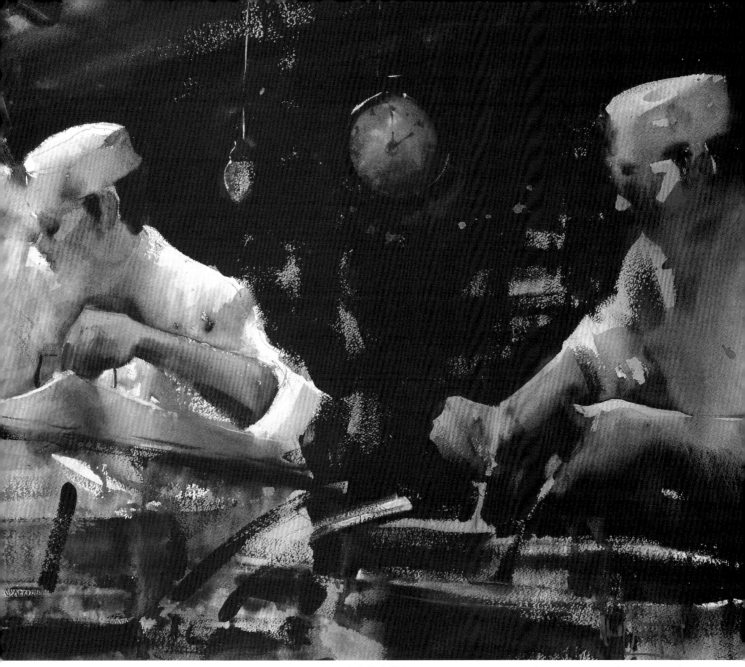

〈大火烹調〉Turning Up the Heat｜67 × 114cm（26 × 45"）

〈大火烹調〉這幅強有力的作品，清楚說明我如何利用水彩畫的四大要素，在畫面上創造極佳效果。

色彩：這幅作品證明你不需要使用強烈的顏色吸引觀看者的目光，你可以只用一、兩種顏色，透過巧妙處理，製造出想要的效果。

形狀：面積最大的形狀未必是畫面的焦點。在這幅作品中，拿著鍋蓋的副主廚才是主角。

明度：在這幅畫裡，暗色背景不但有助於突顯廚師白色制服的輪廓，也有助於加強橫向設計和透視效果。由於畫面主要色調是黑色和白色，因此平衡明度就顯得格外重要。另外還要注意的重點是，為了強化透視感，廚師手臂上的顏色並不一樣，前景手臂的彩度較高、明度也較高。

邊緣：由於這個主題包含許多動態和動作，因此運用不同邊緣就格外重要！為了確保觀看者也能「感受」到現場的活力，我必須小心翼翼地使用銳利邊緣和柔和邊緣。我小心採取濕畫法和乾畫法，用柔和模糊的邊緣，營造廚房裡熱氣騰騰的感覺，並用清晰銳利的邊緣來突顯其他部分。

Introduction
前言

學畫水彩畫

在這本書裡，我會教你如何「畫水彩畫」，而不是「用水彩作畫」，這兩者有「很大」的區別。水彩不僅僅是顏料，也不只是另一種繪畫媒材。相反地，水彩是藝術。

創作水彩畫，不但要面對錯誤並接受錯誤，甚至做錯了還能起死回生，將作畫時發生的那些美好意外，結合到自己的作品中。要做到這樣，就需要採取截然不同的做法。

首先，請不要用畫筆去描繪，而要改用筆觸！同時，也不要用水彩顏料在畫紙上「填色」。水彩畫是由上色完成的，利用紙上混色，讓顏色擴散融合。當水和顏料在紙上結合並產生不同效果，就會出現奇妙的畫面。

" 一幅畫就是一個幻景。所以，可以運用個人情感，讓所看到的景象變得更美。你要做的是美化眼前所見，記錄現場的氛圍和感受。在作畫時，任由色彩、氛圍和感受自由發揮。捕捉那些妙不可言的無形要素。不要看到什麼就畫什麼，因為你可以把眼前所見畫得更美好。你要去捕捉眼前景象隱含的音樂感和詩意。而且，要帶著熱情去畫！"

〈威爾納扎〉Vernazza ｜ 56 × 75cm（22 × 30”）

創作水彩畫需要使用不同的繪畫技法，包含：渲染法、重疊法、使用銳利邊緣與柔和邊緣，掌控顏料和水分的多寡，運用筆觸塑造形狀，並將這些形狀轉變為物體。

我不會大放厥詞，說掌握上述技法是件容易的事。這些技法需要大量練習，也必須具備一定程度的技巧，才能掌控材料。這個過程沒有捷徑可循，而且你也會跟其他畫家一樣，必須承受挫敗而感到沮喪。但是，在你畫得不錯時，也會感到欣喜若狂。有時，不管你多麼努力嘗試創作，仍然無法將腦中靈光乍現的景象表現出來。那就要懂得從失敗中學到經驗。

你必須掌握上色技巧，了解如何運筆，也必須知道在哪種情況下，選擇使用哪種畫筆。而且你當然要知道同樣的顏料和水分，畫在乾燥紙面上和濕潤紙面上，會產生多麼不同的效果，這一點相當重要。

但是光有技巧，無法創造藝術！作品的內涵才能創造藝術。

在本書要傳授的大師課中，我們會探討學習以不同的方法「畫水彩畫」。

我會解析我所說的「水彩畫的四大要素」。

這四大要素分別是**色彩、形狀、明度**和**邊緣**。如果你**每次創作一幅畫時**，都能牢記這四大要素，就很可能創造出既生動感人又引人入勝的藝術作品，也會讓你對自己大為滿意，並鼓勵你繼續努力創作水彩畫。

當你**真的**創作出好作品，我相信是因為你注意到這四個關鍵要素。

讓我們一起走進水彩的世界，探險去！

發現色彩和明度的範例

右頁這幅〈威爾納扎的船隻〉，是探索色彩和明度的絕佳範例。它巧妙展現出，色彩和明度在一幅畫中的重要性。畫面帶有一層綠色光暈，因為我在上鉻綠色（Viridian）之前，先上一層紅色（吡咯紅〔Pyrrol Red〕），這層底色很重要。我也用到有機朱紅（Organic Vermillion），這是我最喜愛的丹尼爾‧史密斯（Daniel Smith）出品的顏料。雖然整幅作品只有20%的部分使用紅色，卻讓綠色顯得更為透亮。原因有二：首先，紅色讓整個畫面透光；其次，紅色避免畫面太過單調。所以，想要避免畫面太過單調，在上色前先以補色畫底色，就是關鍵所在。

〈威爾納扎的船隻〉Vernazza Boats |
75 × 56cm（30 × 22"）▶

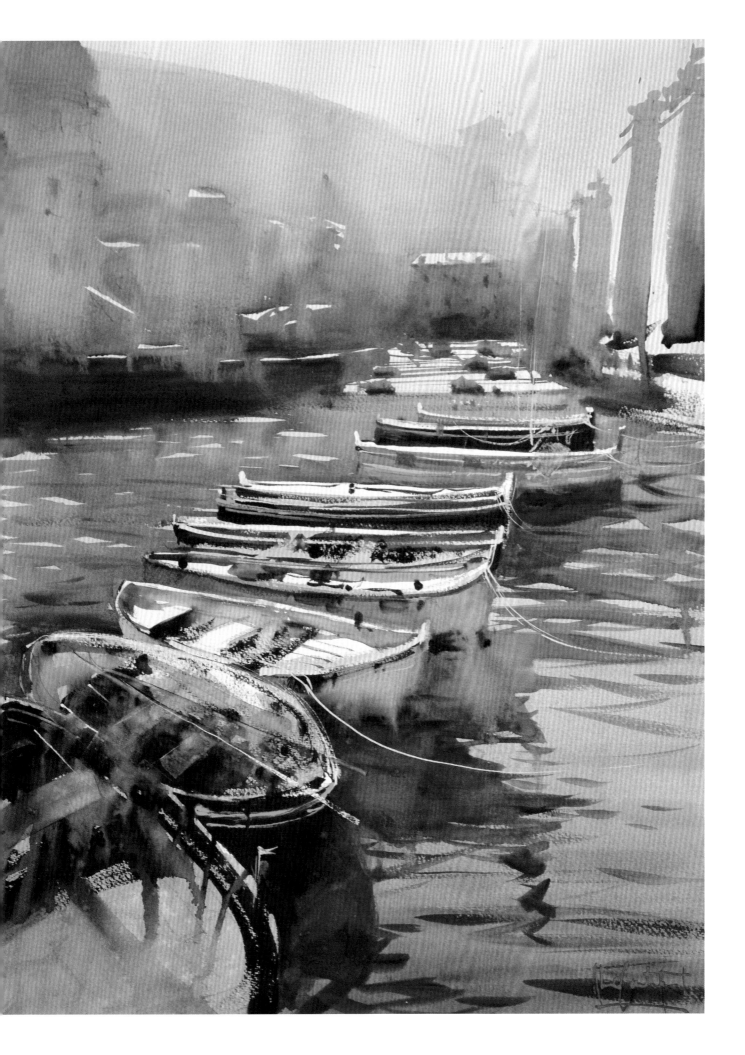

Part 1
Essentials

基本重點

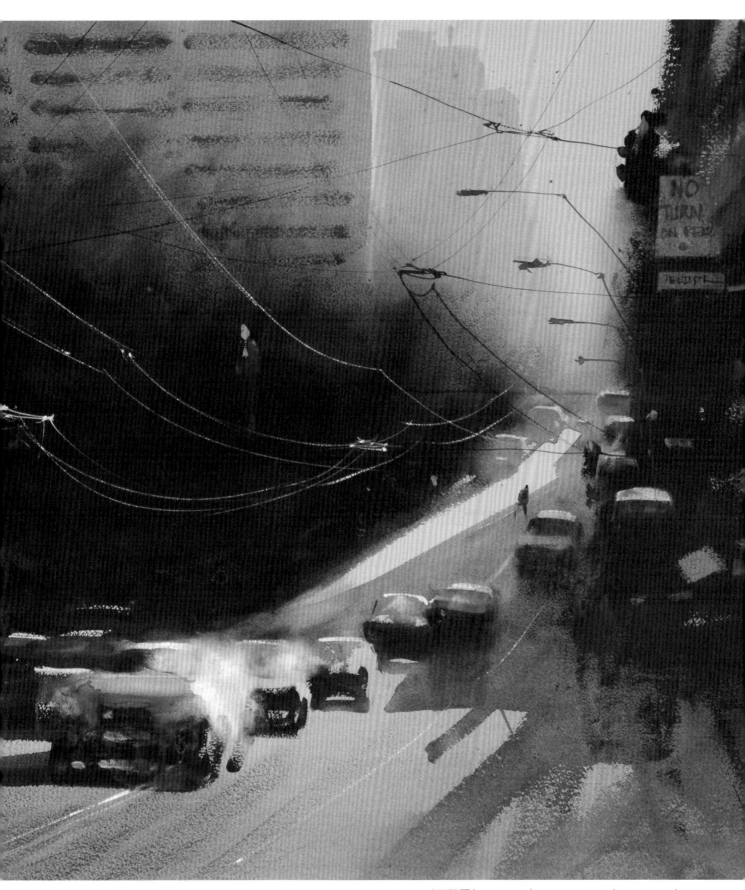

〈西雅圖〉Seattle ｜ 67 × 101cm（26 × 40"）

理性與感性
並用，創造饒富
情感的藝術

從自己的每幅作品累積經驗

即使眼前的景象讓你大受感動，但你不能急就章地匆忙下筆。一定要先在腦子裡構思這幅畫，才有可能畫出心中的感動。

我經常告訴學生，那些最饒富趣味、最感動人心和百看不厭的繪畫作品都充滿詩意，而且意境都超越主題本身。這樣的作品挑戰我們對世界的認知，並激發我們的情感。我相信你會同意，一幅作品能夠感動觀看者，絕不是因為畫家用盡各種技巧，小心翼翼地描繪主題，而是因為作品本身充滿原創性與完整性，並呈現出畫家對主題的感受。這件事沒有人能傳授，你必須自己向內探索。一旦停止模仿自己的老師，開始走自己的路，你就會知道你的探索方向是對的。

當有人鼓勵你用你想要的方式作畫，你可能會感到如釋重負。但在你形成個人獨特風格前，你必須不斷地練習、分析、思考和評估。然後，你可以相信自己的想法！自由、大膽、打破常規地創作。充分利用出乎預料的渲染效果，抓住這種意外效果，讓它變成你的特色。選擇自己的顏色，讓筆觸就像**你的指紋**那樣獨一無二。

找到讓你心動的景象時，我建議你先好好了解主題，再開始作畫。你可以先畫些速寫，準確地找出起初是什麼景象打動你，然後將那個景象畫進畫面中。

所以我的建議是：先用腦構思，再用心作畫！

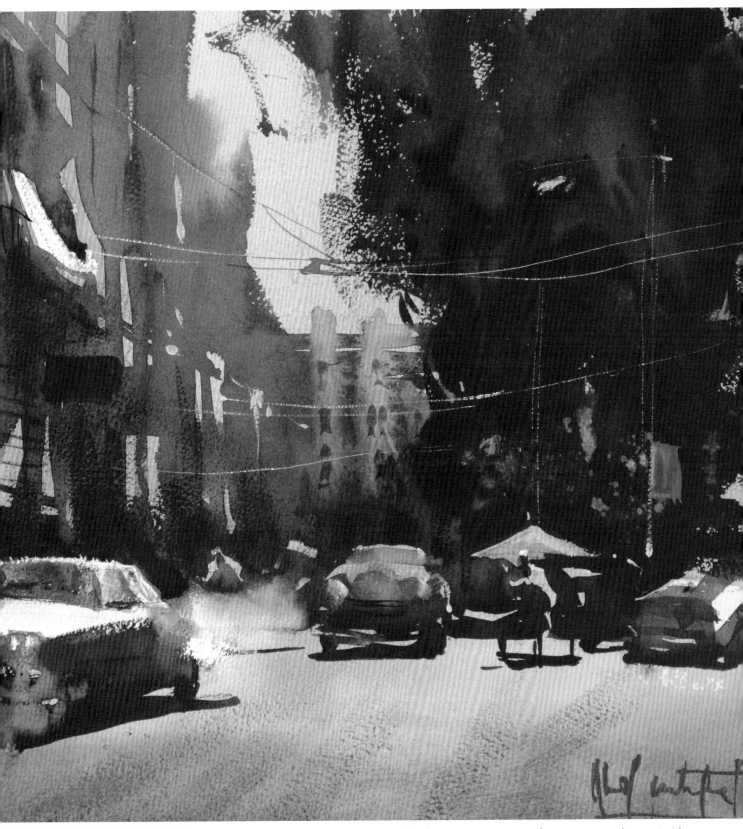

〈哈瓦那，古巴〉Cuba, La Havana ｜ 35 × 56cm（14 × 22"）

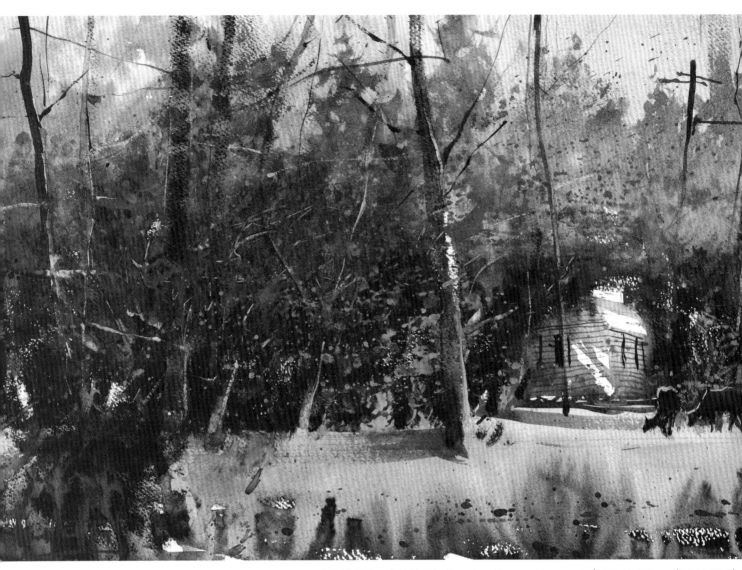

〈鄉村家園，佛蒙特州〉Country Home, Vermont ｜ 35 × 56cm（14 × 22"）

我面臨的挑戰是，如何表達這一大片翠綠的美妙感受，以及老樹雄偉、
灌木叢生的感覺。我的目標是，掌握場景的整體感受，而不是將樹木一
棵一棵單獨描繪出來。
我節制用色，只用幾種綠色，以保持畫面的和諧。馬匹和白色房屋則為
單調的畫面增添趣味。

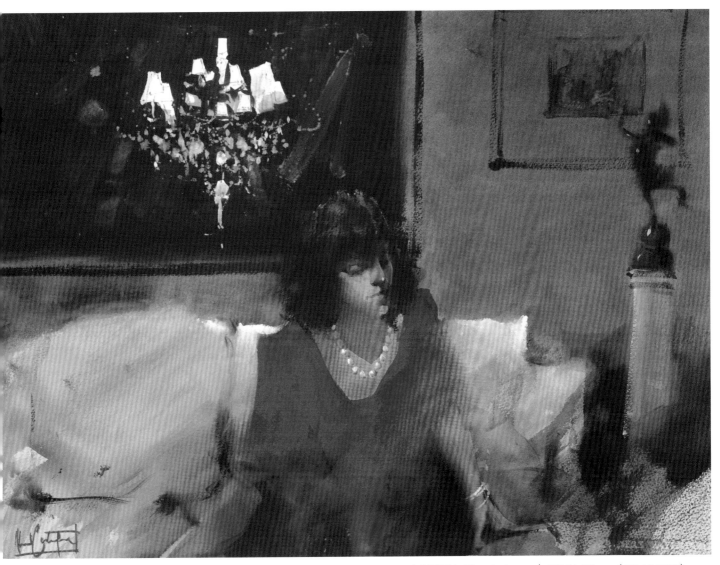

〈女演員〉The Actress ｜ 56 × 75cm（22 × 30"）

學習重點

1. 讓你的作品不僅是記錄現場景象。善用直覺，探索情緒、氛圍和感受。
2. 從每幅作品裡累積經驗。在自己的作品裡，你可以找到需要學習的所有內容。 對每幅作品進行評估，找出你喜歡的部分和需要改進的地方。
3. 知道自己想要達成什麼目標。如果你害怕，那麼這些恐懼將會成真！

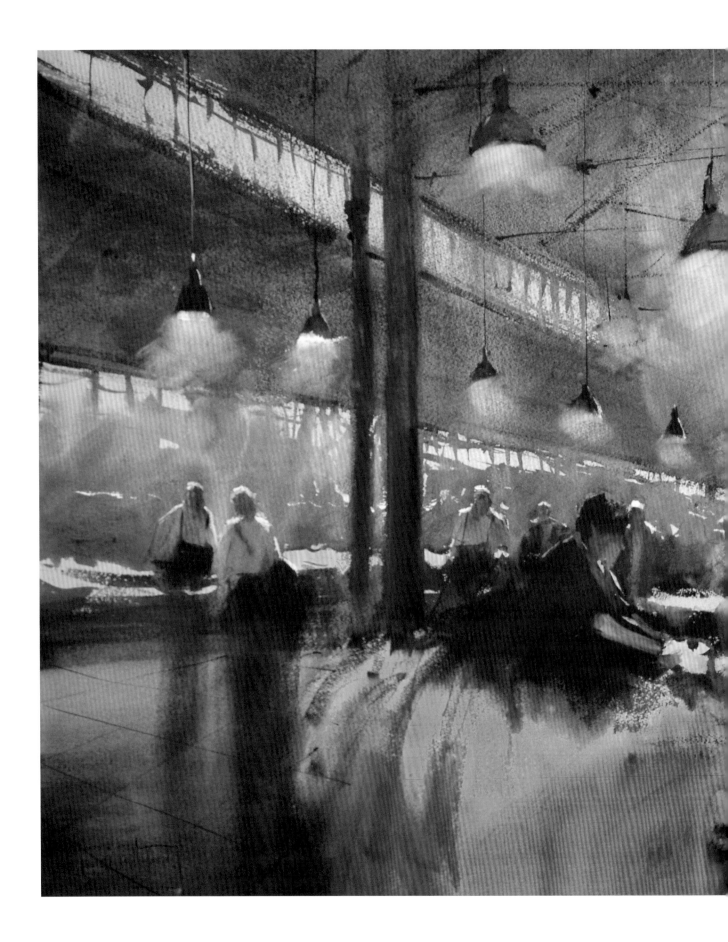

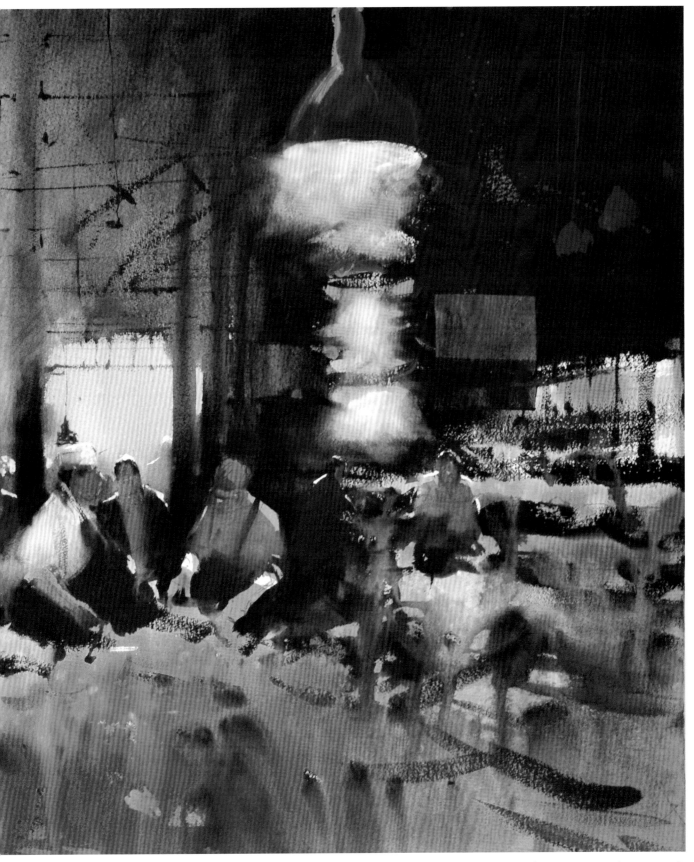

〈阿爾梅里亞市場〉Almeria Market ｜ 67 × 113cm（26 × 45"）

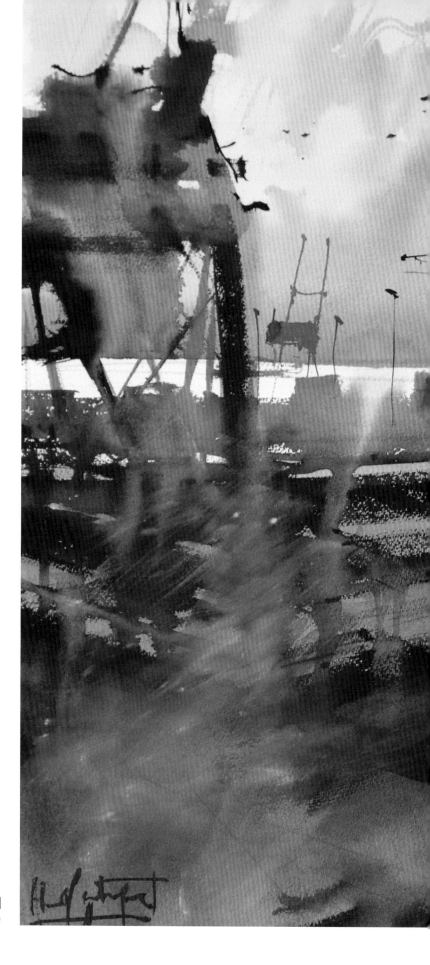

> 藝術的表現形式繁多，有描述式、詩意式、表達式、幻想式……不管是什麼力量啟發你作畫，你的作品永遠應該包含一種迷人的要素！

〈巴塞隆納港〉Barcelona Port │
56 × 75cm（22 × 30"）

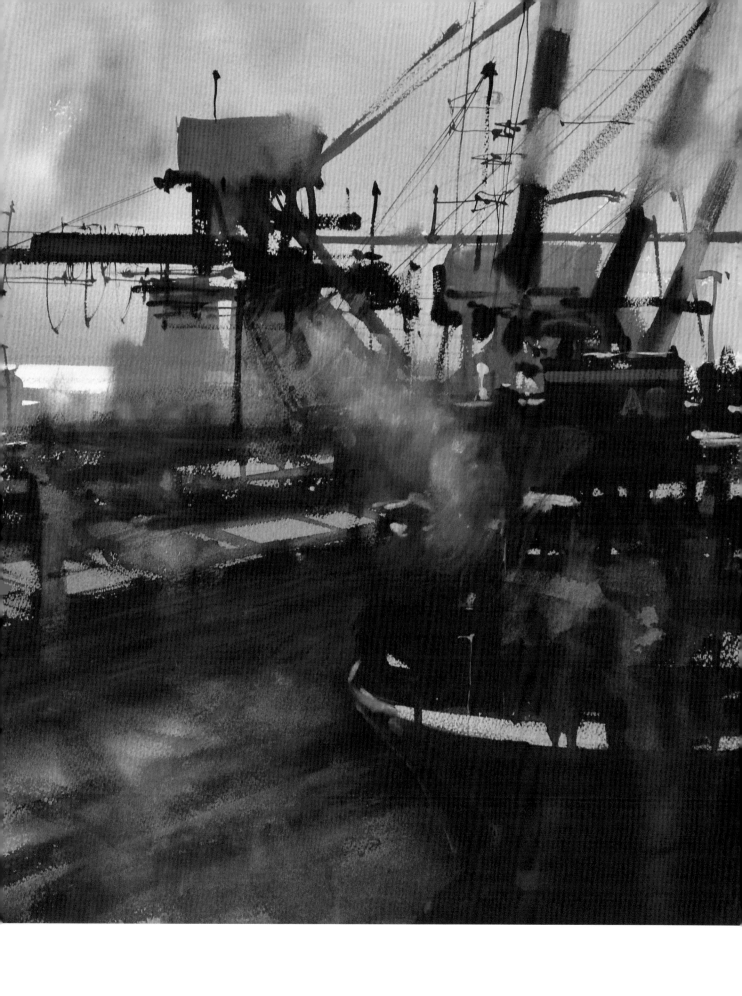

畫具與畫材

用自己買得起的最佳用具

畫紙

我用的是100％全棉水彩紙，300gsm（140磅）的粗紋畫紙。我用紙膠帶將畫紙固定在輕型畫板上，再將畫板放到畫架上。好極了！

集結多種畫紙的
特製寫生本

我建議在旅行時，使用我新推出的多種畫紙寫生本。你能挑選限量封面版的「紐約繁忙時光」（Busy Time NY）寫生本，或印有阿爾瓦羅簽名圖案的紅皮壓花寫生本。

跟一般寫生本不同，我的這兩款寫生本特別精心設計，將最優異品質的水彩紙和乾性媒材用紙，巧妙地結合成冊。在這兩款寫生本中，半透明的玻璃紙可以保持炭筆速寫不受破壞；特別挑選的空白紙張，最適合用來寫筆記和鉛筆速寫。寫生本的尺寸為20.32×27.94公分（8×11英寸），直式使用或橫式使用都行。

兩款寫生本都可以在我的官網 www.alvarocastagnet.net 買到。

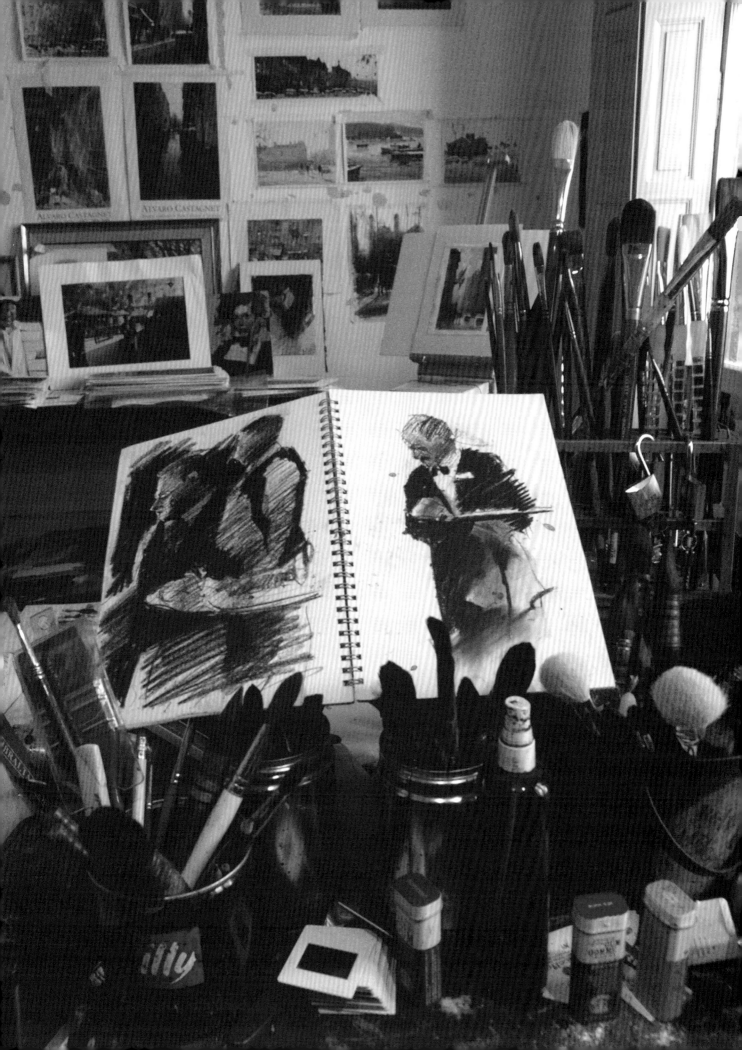

顏料

說到色彩，我們會在書中討論大膽實驗，找出個人用色的重要性，個人用色是讓作品獨具特色的關鍵。以下列出我喜愛的用色，我的示範作品都是用這些顏色完成的。我不會在同一幅作品裡用到所有顏色。而是用自己喜歡的特定顏色畫底色，其他顏色則用來畫細節、留筆觸和製造特殊效果等。

我喜愛的用色：

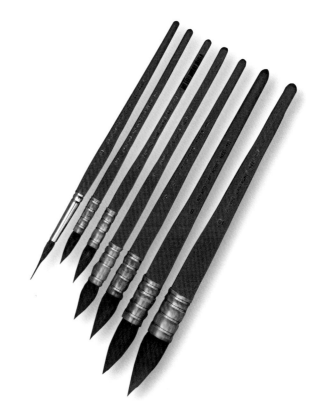

- 中性灰（Neutral Tint）
- 土黃（Yellow Ochre）
- 焦赭（Burnt Sienna）
- 淺焦赭（Burnt Sienna Light）
- 深漢莎黃（Hansa Yellow Deep，顏料品牌：丹尼爾‧史密斯）
- 群青（Ultramarine Blue）
- 鈷藍（Cobalt Blue）
- 天藍（Cerulean Blue）
- 鉻綠（Viridian）
- 吡咯紅（Pyrrol Red，丹尼爾‧史密斯）
- 有機朱紅（Organic Vermillion，丹尼爾‧史密斯）
- 深猩紅（Deep Scarlet，丹尼爾‧史密斯）
- 吡咯橙（Pyrrol Orange，丹尼爾‧史密斯）
- 薰衣草藍（Lavender，好賓〔Holbein〕）
- 中國白（Chinese White）或鈦白（Titanium White）

畫筆

我喜歡使用自有品牌，以天然松鼠毛製成的優質畫筆，因為這款畫筆含水量很高，筆毛軟又能吸水。這款畫筆的靈感源自於日本畫筆的設計，只是將筆桿長度加長。加長筆桿讓畫家在作畫時，握筆可以握得更遠，運筆更自由，也更易於控制，就能持續不停地作畫。

這款畫筆有各種尺寸，包括10/0號、5/0號、000號、00號、0號、2號和4號為小筆、6號中筆、10號為大筆。我常用10號畫筆上底色或進行大面積渲染，用中號畫筆來畫形狀和負形，用8號尖頭拉線筆（Rigger）畫細節、線條和書寫文字等，用00號畫筆簽名。

我也喜歡自家新推出的兩支排筆，一樣是松鼠毛製成，寬1.5英寸和2英寸，很適合大面積渲染，描繪煙霧和蒸汽。

我作畫時也離不開我的阿爾瓦羅簽名款合成毛畫筆套組。

你可以挑選普拉多（Prado）套組1，內有筆毛收尖能力佳的8號、10號和12號紅色長桿圓筆。你也可以挑選收尖能力一樣好的歐提莫（Ultimo）套組2，內有8號黑色短桿尖頭圓筆。（也歡迎造訪我的官網www.al-varocastagnet.net購買畫筆。）

其他畫材

- 鉛筆
- 橡皮擦
- 噴水器
- 海綿
- 面紙
- 畫架

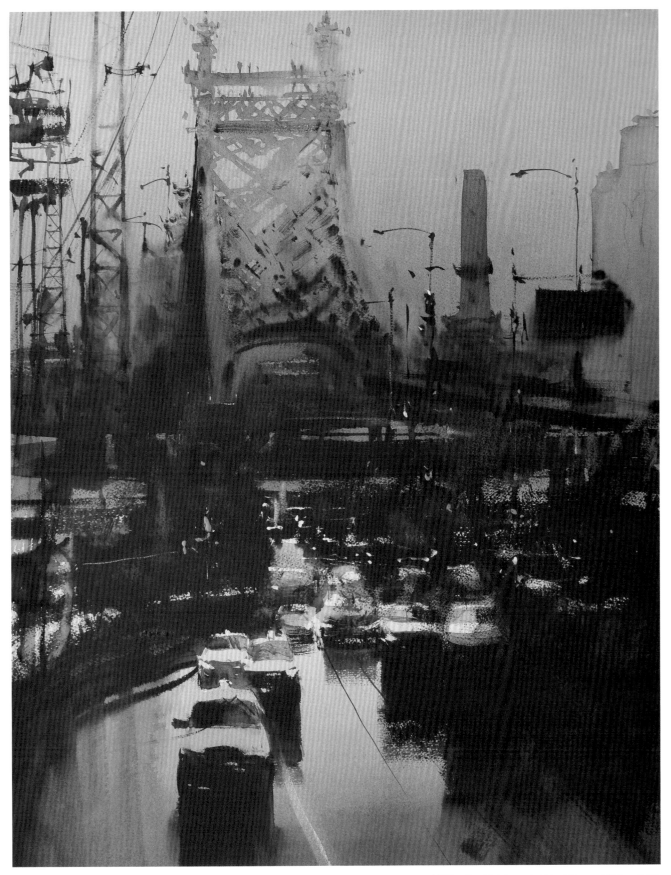

〈橋〉The Bridge │ 75x 56cm (30 x 22")

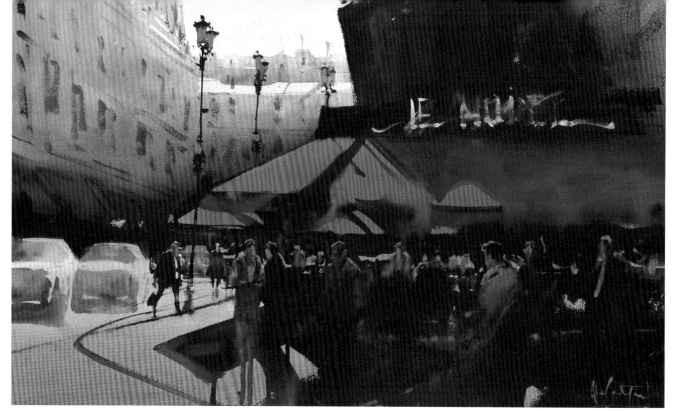

〈紅色巴黎〉（Paris in Red）| 67 × 101cm（26 × 40"）

我用的紅色

很多學生問我，我如何畫出那麼鮮豔的紅色？我的訣竅是，使用60％的吡咯紅和40％的有機朱紅，都是丹尼爾・史密斯出品的顏料。上幅〈紅色巴黎〉就是用這兩種紅色調出的顏色，你瞧瞧那些紅色遮篷多麼有活力啊！你可以在丹尼爾・史密斯新推出的十色裝「阿爾瓦羅大師顏料套裝組」（AL-VARO CASTAGNET'S MASTER ARTIST SET）中，看到這些顏色，也能看到特別推出的淺焦赭色。這個新顏色相當美，但不單獨販售，只能購買我的大師顏料套裝組才能取得。（關於這個顏料套裝組的更多資訊和訂購方式，詳見我的官網www.alvarocastagnet.net。）

我用的焦赭色

焦赭色會漸變為橙色，而且是漂亮的焦橙色。我喜歡焦赭色的彩度和色調，非常適合我的調色習慣。尤其我用焦赭和補色群青一起調色時，焦赭會以奇妙的方式，將群青裡面的藍色分解，同時又保留兩種顏色各自的色調。

丹尼爾・史密斯現在推出淺焦赭色，這個顏色看起來既自然又透明，我的大師顏料套裝組中有包含這個顏色。淺焦赭色是永固色，同樣可以將藍色巧妙分解。淺焦赭非常適合當冷色調的底色。我打算畫暗部時，喜歡將淺焦赭加進群青或茜草紅（Alizarin Crimson），就會畫出有層次感的暗部。

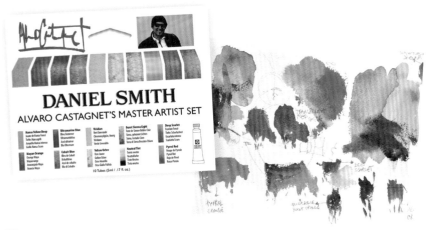

丹尼爾・史密斯出品的阿爾瓦羅大師顏料套裝組，內含下列十個顏色：
深漢莎黃、馬雅橙（Mayan Orange）、群青、鈷藍、鉻綠、土黃、淺焦赭、中性灰、深猩紅和吡咯紅。

筆觸

用最精簡的筆觸畫出佳作

充分利用你的畫筆！無論畫什麼，千萬不要把每個筆觸都畫成一樣。你反而要交替運用長短筆觸，製造微妙的濕中濕筆觸。以大膽的筆觸在乾燥紙面上塗擦顏料，或在大面積區域使用渲染的微妙變化，就能創造出獨特的質感。豐富多變是運用筆觸的關鍵。而且，筆觸愈精簡，畫面效果愈好。

能夠調出正確的色調明度，絕對是你繪畫進步的關鍵。你一定要了解水和顏料的比例，甚至要知道每一筆落在畫紙上的力道。如此一來，你就可以表現出光感、空間感和體積感。

先思考，再動筆。如果你不確定自己在做什麼，你的作品就會呈現出這種猶豫不決。因為在所有繪畫媒材中，水彩這項媒材最無法忍受缺少自信。而且，在財力條件許可的情況下，買愈好的畫筆也很重要。你不需要很多筆，但你需要最好的畫筆。在拿筆作畫時，千萬不要將筆握得太緊。上色時要強迫自己把筆拿得鬆鬆的，手握在筆桿尾端即可。刻畫細節時，當然需要控制運筆，但也不要將筆握得太緊。記住，放輕鬆！

運筆控制得當，作品會更有體積感、節奏感和活力。下筆時，要讓筆觸**有生命**，這樣就會創造脫穎而出的作品。

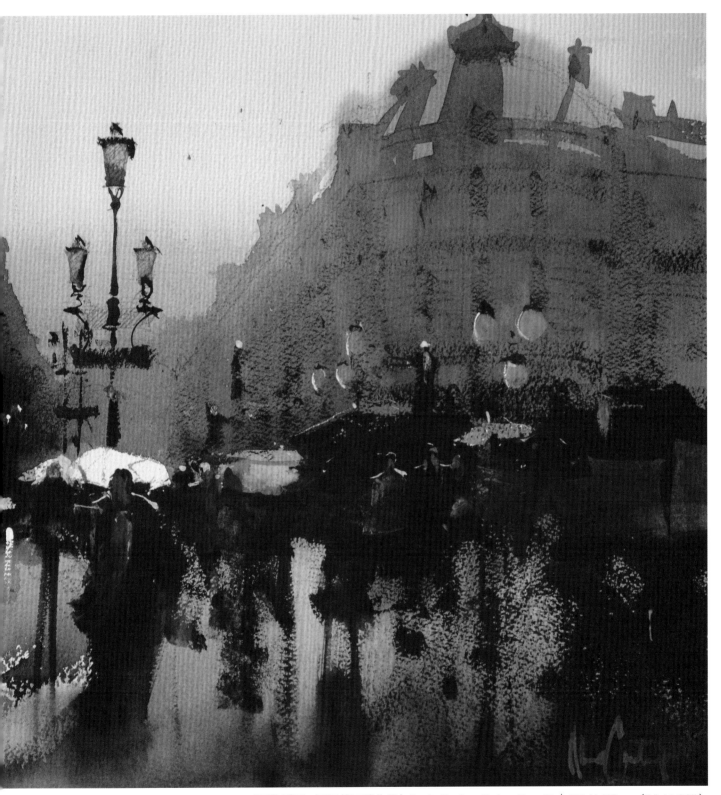

〈巴黎系列，雨天第三號作品〉Paris Series, Rainy Day III ｜ 35 × 56cm（14 × 22”）

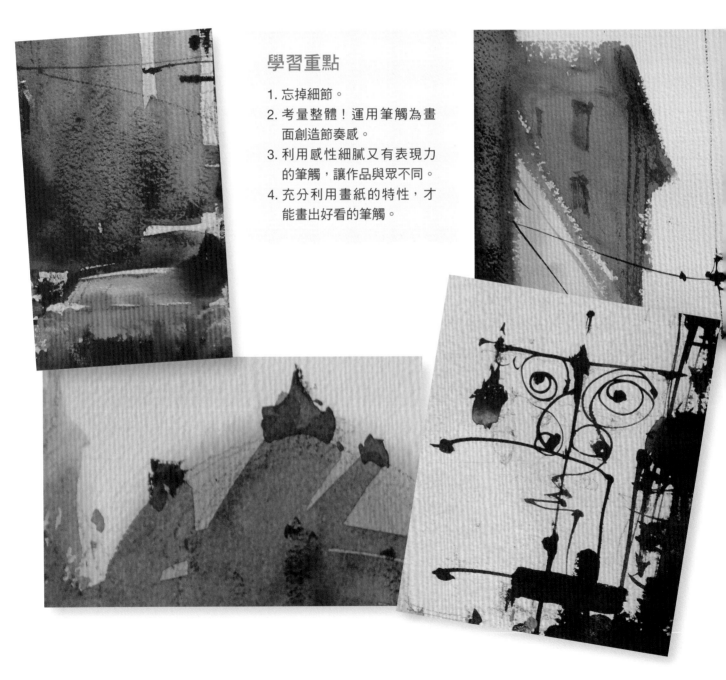

> 時時注意自己畫下的筆觸。運用筆觸是簡化
> 主題和表達你對主題有何想法的重要手段。

學習重點

1. 忘掉細節。
2. 考量整體！運用筆觸為畫面創造節奏感。
3. 利用感性細膩又有表現力的筆觸，讓作品與眾不同。
4. 充分利用畫紙的特性，才能畫出好看的筆觸。

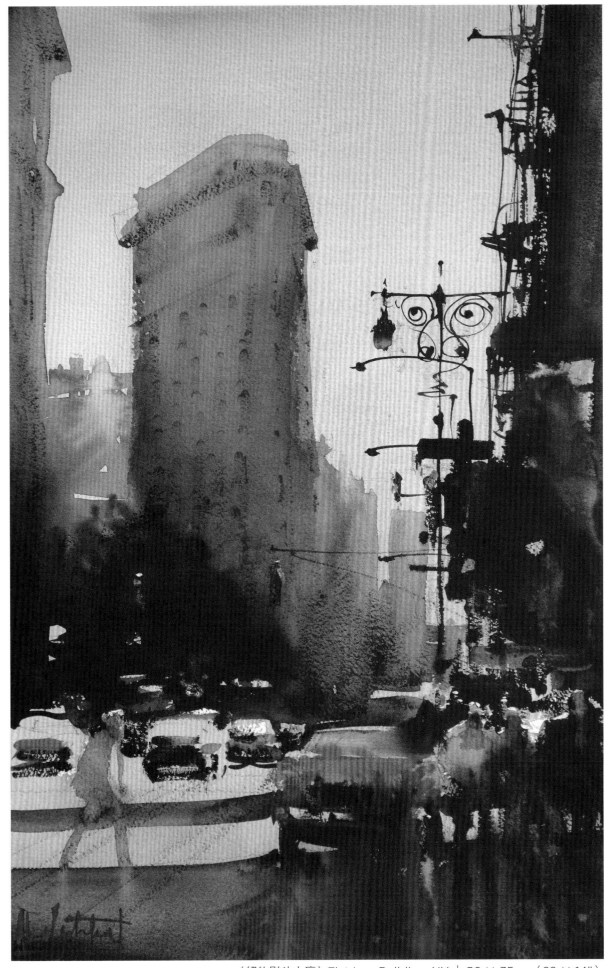

〈紐約熨斗大廈〉Flat Iron Building, NY ｜ 56 × 35cm（22 × 14"）

> 豐富多變是運用筆觸的關鍵。
> 而且，筆觸愈精簡，畫面效果愈好。

筆觸練習

以下是我經常讓學生做的筆觸練習。利用較乾的筆沾取顏料在畫紙上拖掃，會在紙上留下有趣的白色空隙。另一個練習是用畫筆速寫。注意畫紙上方的兩個人物都是用濕中濕畫法完成，另外兩個人物則是以乾筆畫法完成。兩種畫法的人物有很大的區別，不是嗎？

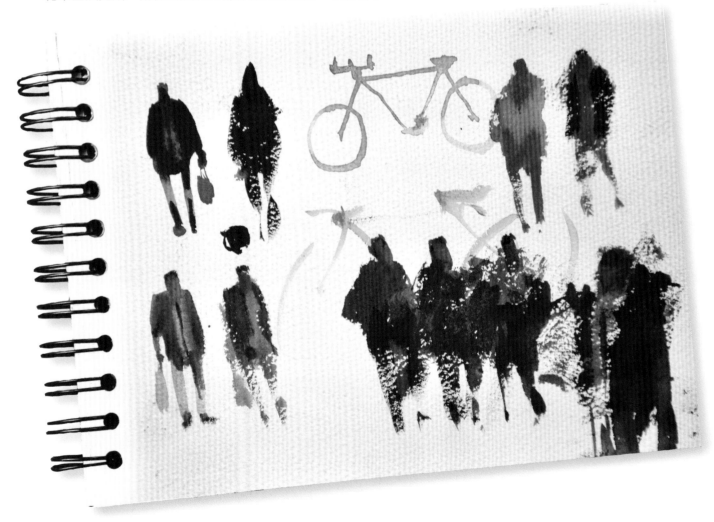

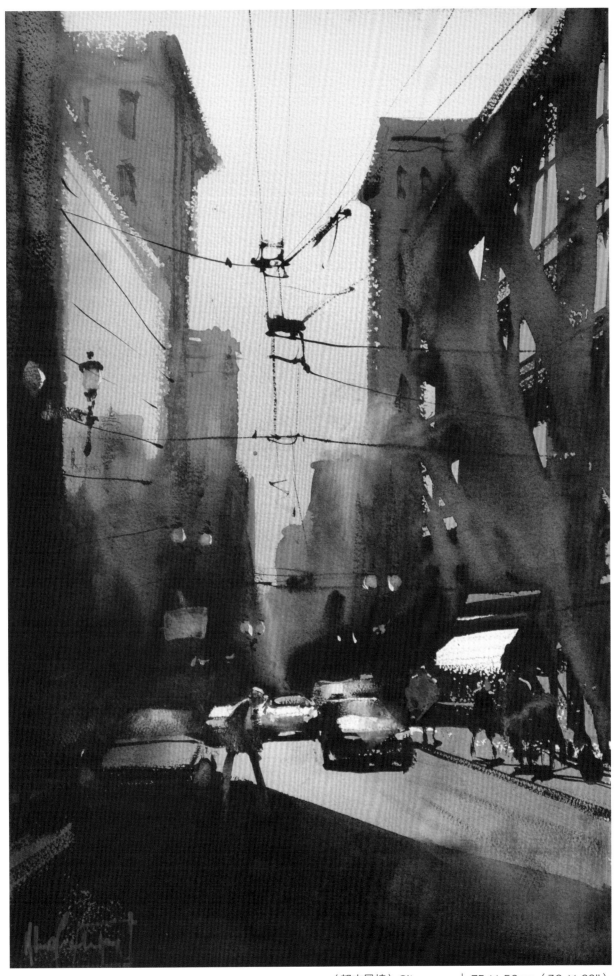

〈都市風情〉Cityscape │ 75 × 56cm（30 × 22"）

Part 2
Introducing the 4 Pillars of Watercolour
水彩畫的四大要素

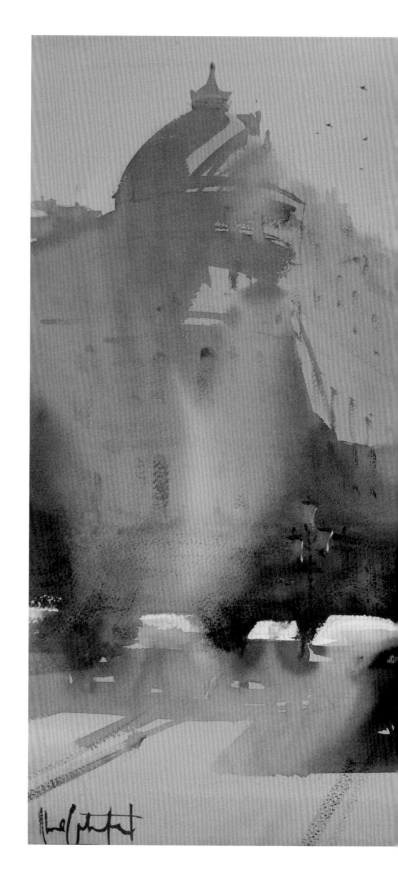

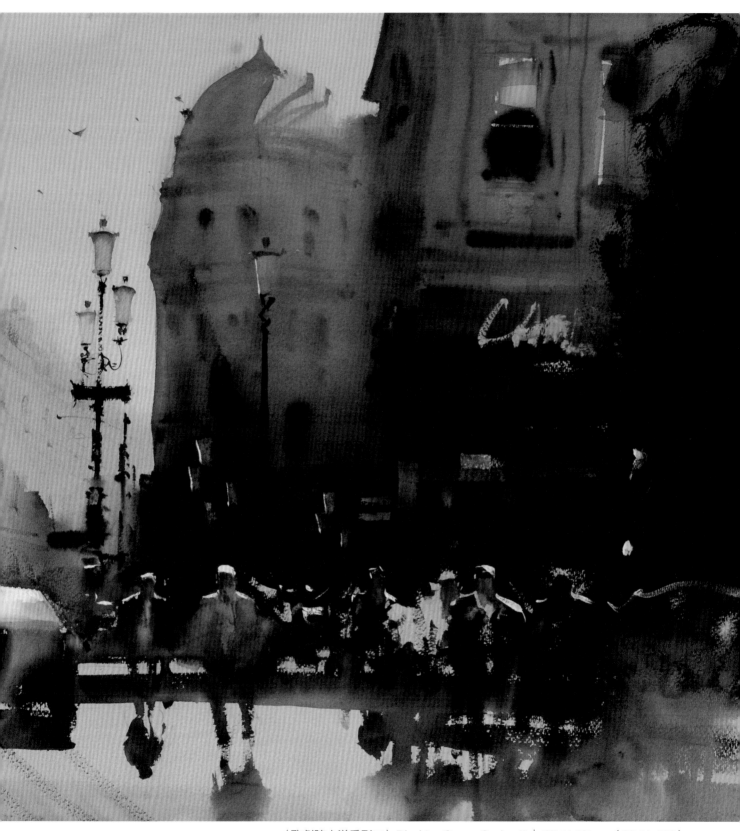

〈歌劇院大道系列二〉Blvd La Opera Series II｜67 × 101cm（26 × 40"）

善用水彩畫的
四大要素

了解任你使用的畫面設計手法

我相信任何一幅畫都是從感受主題揭開序幕，然後對自己想要表達的訊息產生明確的構想。畫作中所包含的一切，都應該跟這個目標有關，並朝著這個目標努力。

對主題產生明確構想的一種方式是，在開始作畫前，先在腦子裡想像出已經完成的畫作，會是什麼模樣。

相信自己的直覺，跟著感覺走。

為了表達對主題的感覺，充分了解主題很重要。所以像素描、速寫、拍照或用炭筆練習，這些準備工作都有助於減少可能出現的問題，讓你更有自信並自由地作畫，這正是畫出優秀水彩作品所不可或缺的要素。

一旦你在腦海裡對主題產生清楚明確的圖像，接著你必須特別注意設計和構圖，因為這兩者是畫作的骨架。

雖然使用一般設計規則，可能讓你的構圖受到限制，但為了創作出畫面具有平衡感的藝術作品，我們還是應該遵循一些設計原理。

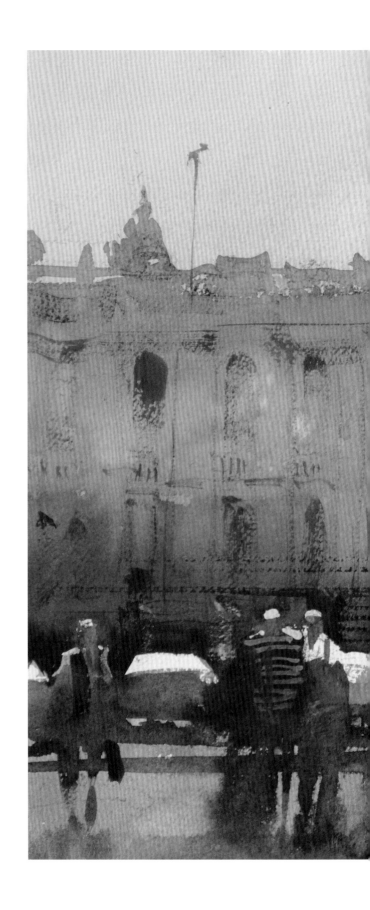

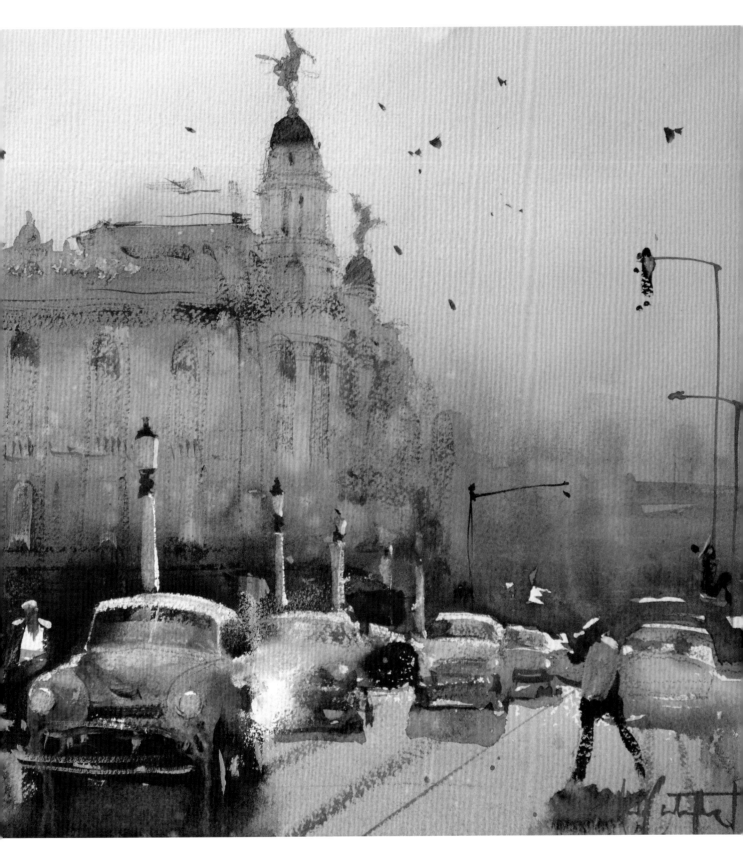

〈通往哈瓦那劇院，哈瓦那〉Towards Theatre La Havana - Havana ｜ 56 × 75cm（22 × 30"）

這就表示你要了解可任由你使用的設計元素，以及這些設計元素彼此之間的關係。這些元素包括：線條、形狀、空間、色彩、色調明度、邊緣和質感。

當然，我相信**色彩**、**形狀**、**明度**和**邊緣**是最重要的設計元素。而且，我認為它們是水彩畫的四大要素。

當你善用這四大要素作畫，並利用一些設計原理，包括：平衡、比例、對比、節奏、動態、多樣性和統合感，你就具備創造出渾然一體的畫作所需的一切條件。

理解如何有效地利用這四大要素，對創作一幅感染力十足的作品而言，再重要不過。現在，我們一起更詳盡地討論水彩畫的四大要素。

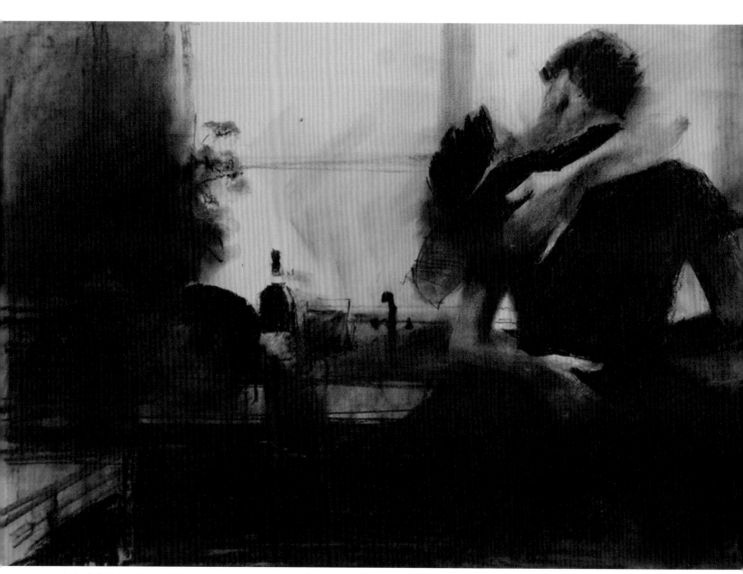

〈廚房激情〉Kitchen Passion ｜ 35 × 56cm（14 × 22"）

這張迅速完成的炭筆速寫，為我後續創作水彩作品提供大量資訊。

熟悉你的主題

我的寫生本裡，畫滿像這樣的
簡單速寫。

右頁這幅迅速完成的習作是單色畫，只用中性灰和些許黃色。我只畫了兩輛計程車，並在人物上增加一點顏色。畫面的其他部分都一片模糊，只有形狀、色彩和令人愉悅的意外效果！這些練習很有趣。切記：畫筆要大，畫紙要小！我建議你也做這樣的練習。嘗試畫出大、中、小的各種**形狀**，然後再練習以和諧的**色彩**為目標。考慮光線、色調、質感、應用濕中濕畫法以及乾筆技法。享受畫畫的樂趣，為了喜歡畫畫而畫！

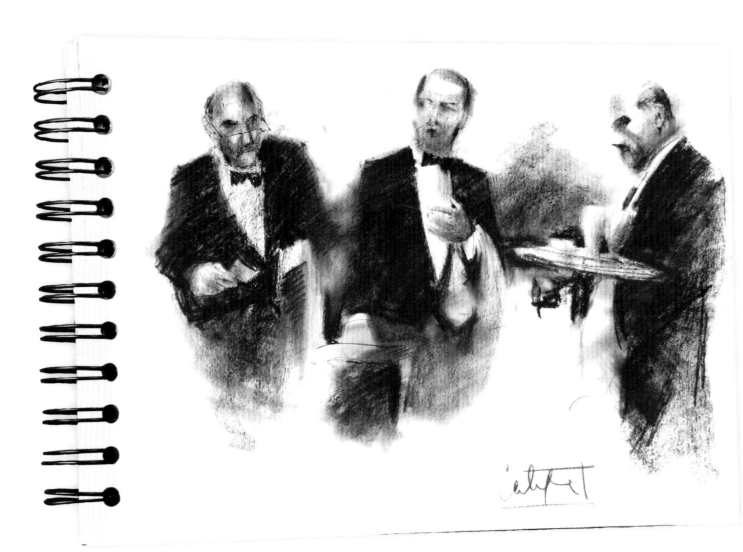

〈服務生速寫〉Sketch, Waiters ｜ 35 × 56cm（14 × 22"）

在這幅速寫中，我仔細畫出這三位服務生，並在他們的額頭和眼鏡加上高光。我刻意讓畫面的其他部分更為隨意模糊。我在探索場景的要素時，就會畫這類速寫，不管對象是車輛、廚師，還是像這幅畫裡的服務生。

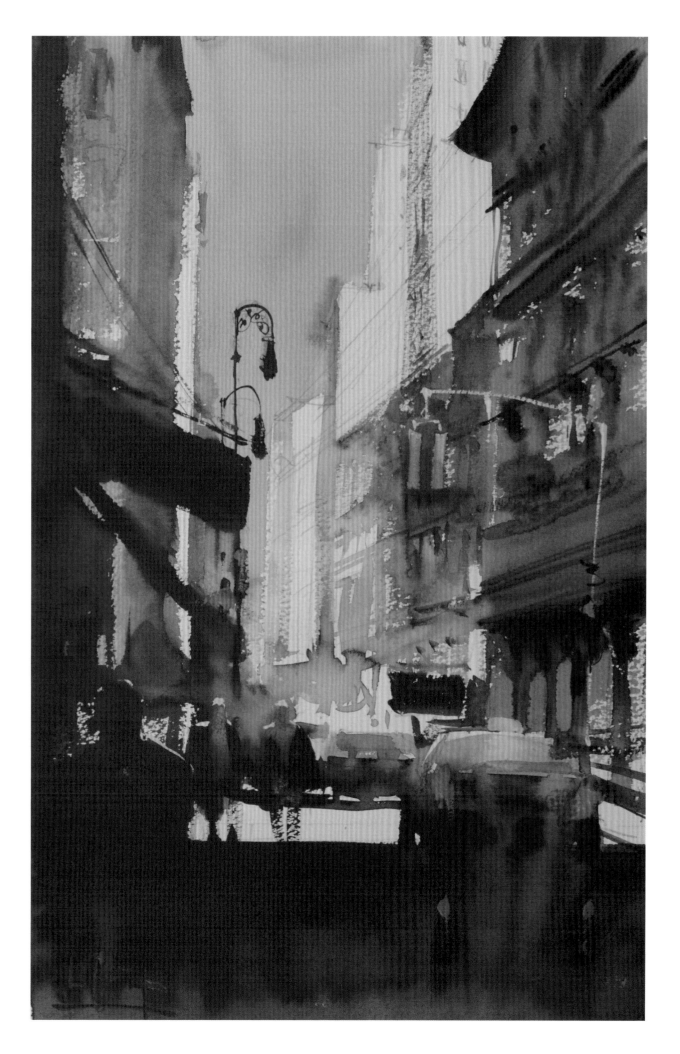

要素1：色彩

使用最能表現自己個性的顏色

在我們的日常生活中，色彩無所不在，也是極具感染力又令人興奮的部分。每個人都會對色彩產生反應，我們也最先注意到色彩。我相信人們先對色彩產生感受，後續才會認知到形狀和其他特質。色彩一直很重要，因為色彩可以激發情感，傳達感受和氣氛。但我們不能單獨考慮色彩，一定要跟其他要素，譬如：構圖、素描和技法結合。因為這些要素都同樣重要，光靠單一要素無法造就傑作。

但是色彩確實至關重要。無論你的構圖和畫作中的其他要素多麼完美，如果配色不當，就不算是一幅好作品。因此，掌握色調明度就非常重要。當你看到不同色調明度，就是在檢視色彩，因為色調明度指的就是每個顏色從淺到深的不同強度。

色彩為畫作增添情感和表現力，也影響我們對畫作的印象。如果色彩明亮鮮豔，會讓人們感到興奮或精神一振。運用技巧和適當的用色，你可以表達太陽的溫暖、光線的變化和雨景的效果等奇妙特質。如果你想採取比較傳統的寫實再現路線，就必須做到巧妙運用色彩，來表達情境和氣氛。

每位畫家對色彩都有自己獨特的直覺反應，那是非常個人的事情，也應該表現在個人常用色彩中。所以，你要使用那些最能表現自己個性和最能讓自己心動的顏色！

" 畫作成功與否並非取決於畫面顏色豐富多彩，而是取決於顏色是否運用得當。畫面上的色彩應該互相統合，始終以追求色彩和諧為目標。"

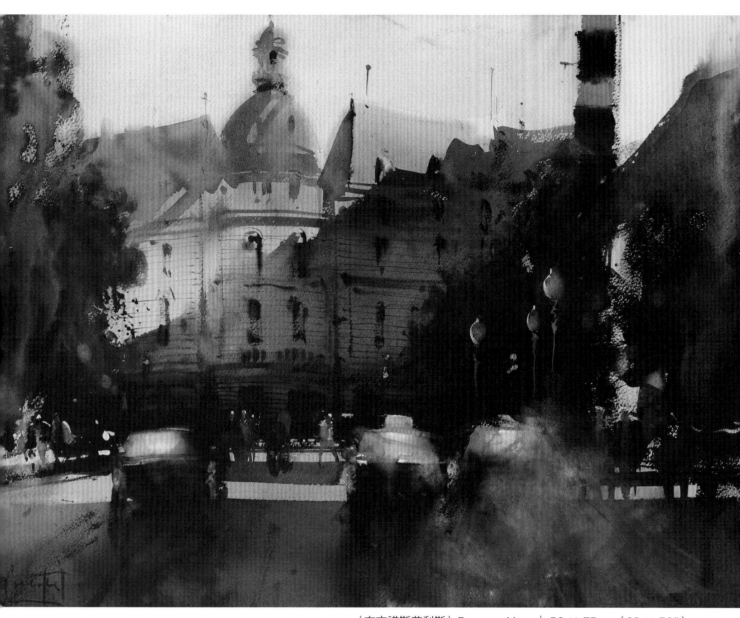

〈布宜諾斯艾利斯〉Buenos Aires ｜ 56 × 75cm（22 × 30"）

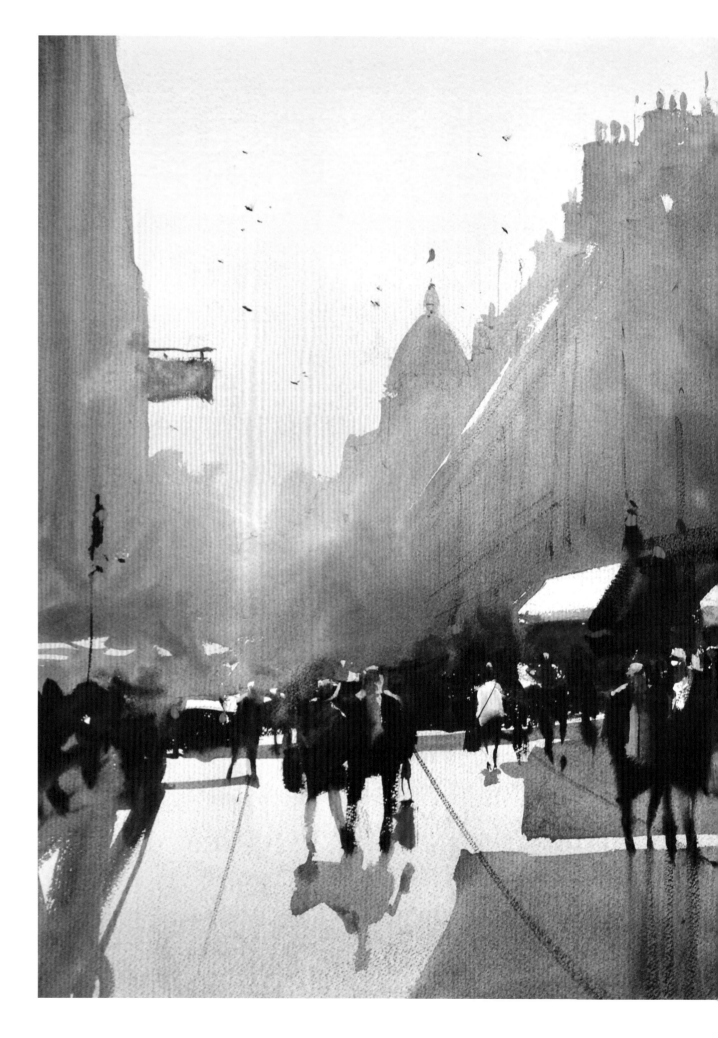

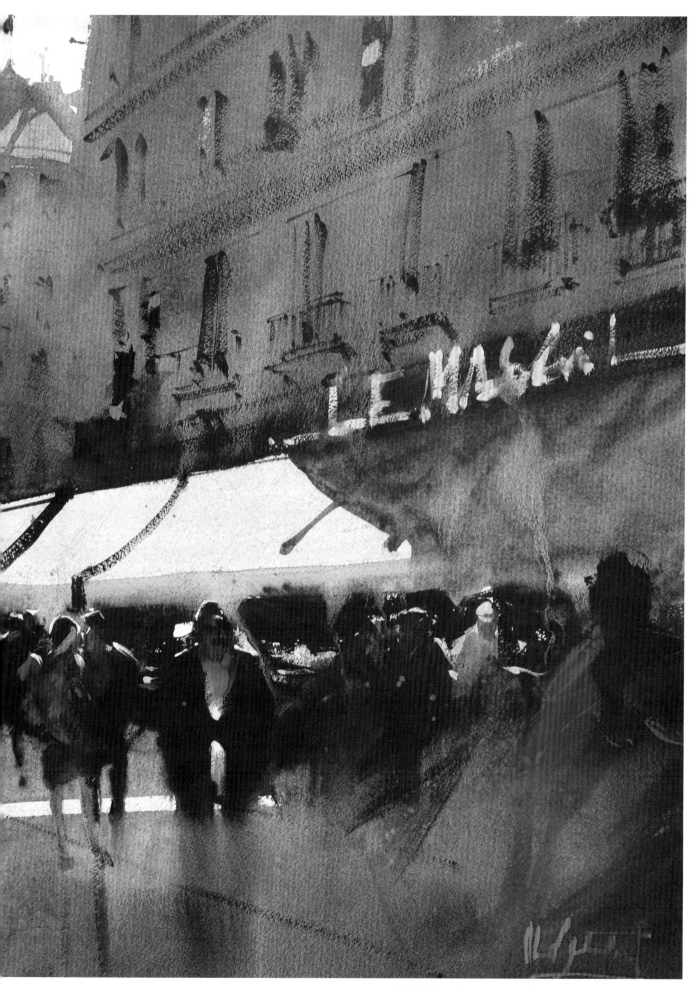

〈巴黎瑪黑區〉Le Marais │ 67 × 101cm（26 × 40"）

探索你可以使用的色彩

用有限的顏色完成的畫作，往往比用許多顏色完成的畫作更能打動人心。在畫作中，重要的不是用了多少種顏色和多強烈的顏色，重要的是運用色彩產生表現力。畫作成功與否並非取決於畫面顏色豐富多彩，而是取決於顏色是否運用得當。若能巧妙運用色彩，只要使用很少的顏色，就能營造出想要的氣氛。

我認為每一幅畫作裡，都應該有個主導色。這個顏色比其他顏色更重要，能營造氣氛並為畫面創造統合感，也能協助畫家盡可能地表達對主題的看法。在我的作品中，灰色調一直相當重要。我們放眼四周會發現，到處都是千變萬化的灰色調，我總會試著捕捉這些微妙的效果。或許你認為，用灰色調作畫會讓畫面毫無生氣，但事實剛好相反，只要巧妙處理暖灰色和冷灰色，讓兩者取得平衡，就能讓任何畫作氣韻生動並令人驚豔。

在調出各種灰色時，我經常會使用先前在調色盤上留下的顏色。在開始作畫後，我很少清洗調色盤，因為我知道，如果用已經用過的顏色進行調色，畫面上的色彩就能產生和諧感。當然，理論上來說，調色會產生無數種新的顏色。在這種情況下，調色時要加多少水，往往是創造畫面趣味、豐富性和微妙變化的關鍵因素。

我建議不要將顏料管裡擠出的新鮮顏料，直接畫到紙上。沒有經過混合調出的顏色，會讓畫面顯得生硬呆板。你應該不斷探索如何使用二次色、三次色、不同的色調、色溫和明度等等。這樣做能幫助你創作出更有個性、也更有表現力和感染力的作品。

你應該研究色彩的基本原理，理解如何畫出不同的色彩明度和色調，並搞懂色彩的明度和色調如何受到光線條件的影響。同樣地，具備冷暖色的知識，能讓你創造出形體與空間的幻覺，並掌握到臨場感。

最重要的是，處理色彩跟處理畫面其他要素一樣，你必須要忠於自我，並遵循你想要表達自己想法的方式。

畢卡索曾經說過：「若沒有藍色顏料，我就用紅色顏料。」

基本上，那些最成功的畫作並不依賴於特定色彩，更重要的是畫家處理色彩的敏銳度，以及使用色彩的方式。不管畫作的主題為何，都要藉由色彩來強化畫作的特色、氣氛和情感。

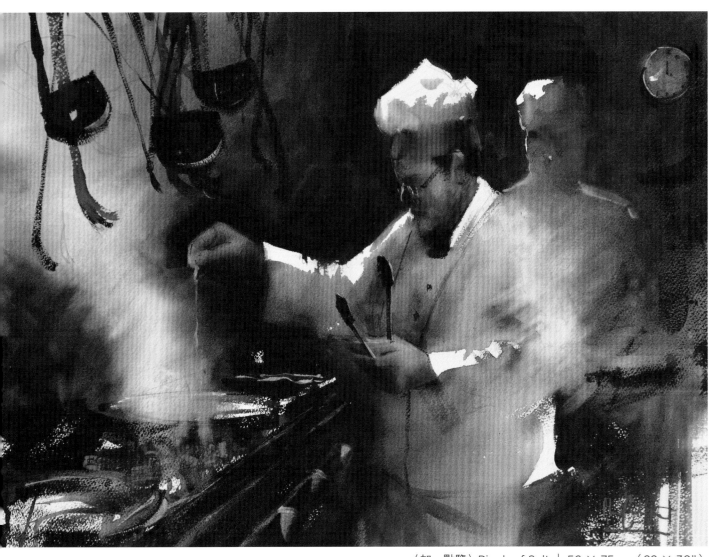

〈加一點鹽〉Pinch of Salt ｜ 56 × 75cm（22 × 30"）

在〈加一點鹽〉這幅畫裡，色彩扮演重要作用，將觀看者的視線吸引到畫面的焦點。
廚房裡忙碌的氣氛總能給我源源不絕的靈感。我發現廚房裡的煙霧、火光、鍋碗瓢
盆和廚師身上的白色制服，都是很棒的題材。這個廚房有點暗，像是自成一格的小
天地，廚師正全神貫注地工作。雖然牆上有時鐘，但我相信他完全忘記時間，就像
我一樣。我作畫時會渾然忘我，忘記時間的存在。

我選擇幾近單一色調的畫法，只在主角身上的重點部位，加上一些顏色！我先以濕
中濕畫法上底色，然後在濕潤的紙面上，畫出很多乾筆筆觸。這些做法能巧妙地營
造氣氛。

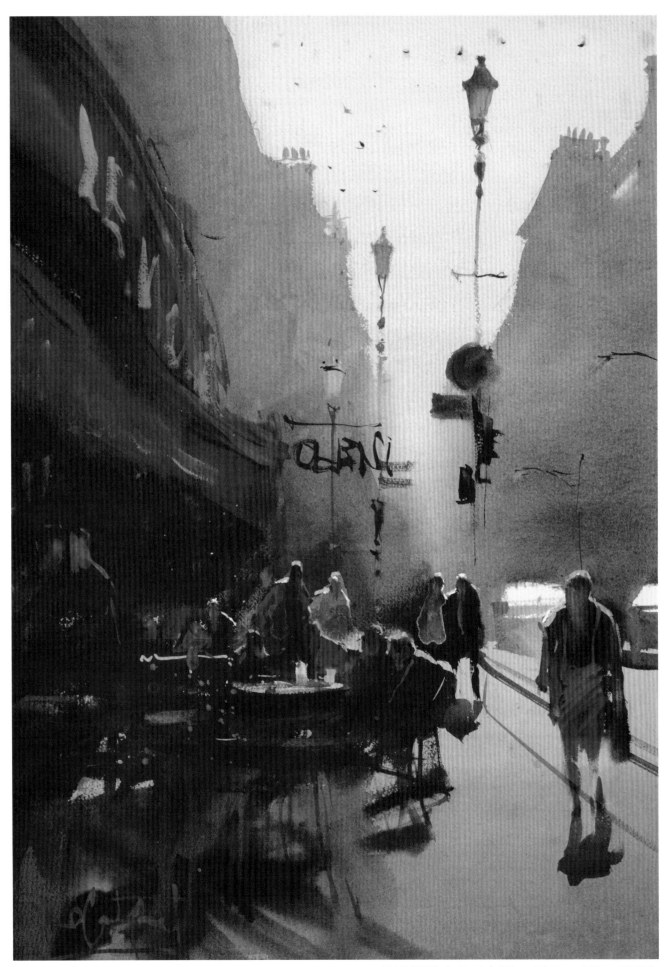

〈紅色氛圍〉In Red ｜ 56 × 39.5cm（22 × 15.5"）

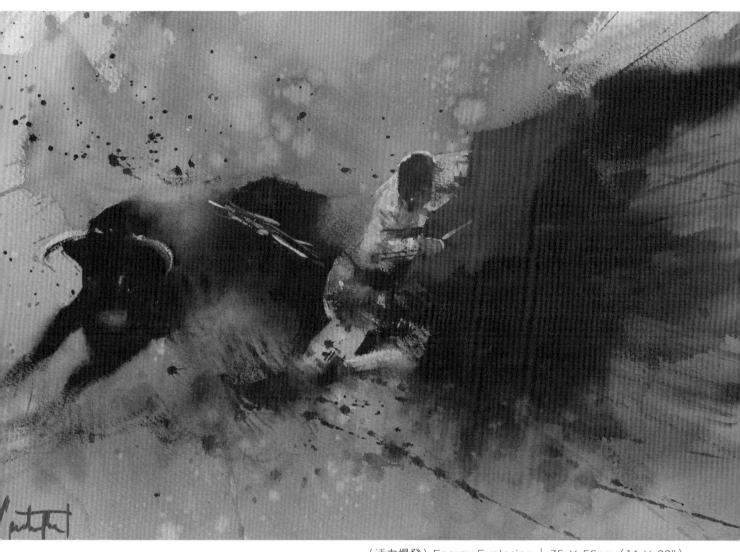

〈活力爆發〉Energy Explosion ｜ 35 × 56cm（14 × 22"）

真是棒極了！雖然我不贊成鬥牛，但看到鬥牛景象時，仍興奮到忍不住要把它畫下來。這幅畫裡強烈的紅色既引人注目，也表現出整個場景的激情，整幅畫的重點就是色彩和動態。

> "在作品中，色彩的表現力遠比色彩的種類多寡和強烈程度更為重要。"

〈紅色澳洲〉Red Australia（局部細節）

看看這些樹！我想畫出白晝將盡最後的那道光。夕陽餘暉在樹上閃爍，一切都被染成橙色。但是，在使用各種紅色和橙色時，我並沒有忘記在暗部加一些冷色，利用冷暖色對比，就能讓畫面顯現更強的光感。

〈紅色澳洲〉Red Australia │ 35 × 56cm（14 × 22"）

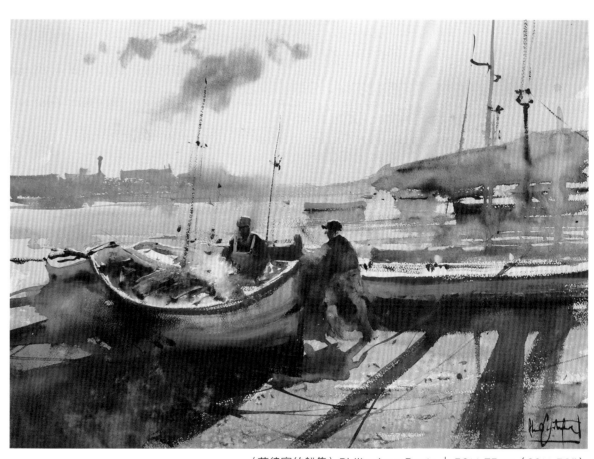

〈菲律賓的船隻〉Philippines Boats │ 56× 75cm（22× 30"）

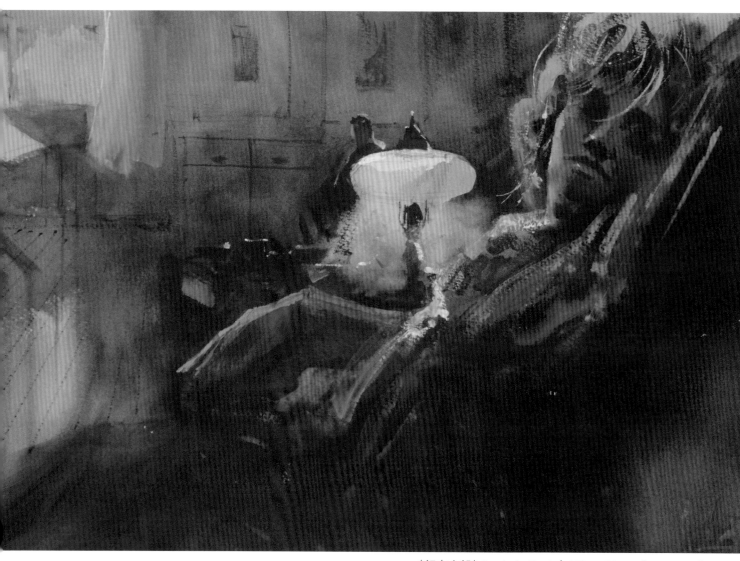

〈紅衣女郎〉Lady in Red ｜ 35 × 56cm（14 × 22"）

現代研究顯示，人看到不同顏色時，腦部會釋放出不同的化學物質，
讓我們在生理和情感層面做出回應。而紅色則讓人聯想到活力充沛
和力量。這個顏色最先引起我們注意。紅色也代表勇氣與實力，能
讓整個人更有活力。慎選色彩能傳達很多訊息。色彩是強有力的工
具，你需要巧妙掌控這個工具，讓作品更具震撼力。

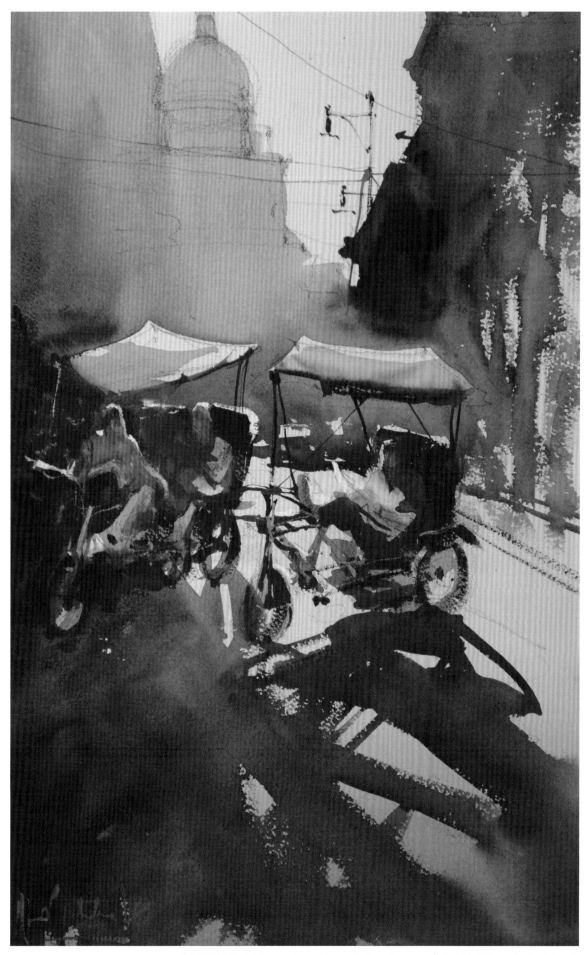

〈小歇片刻，哈瓦那〉Short Break, La Havana │ 56 × 35cm（22 × 14"）

要素2：形狀

將繁忙的景象簡化為形狀

形狀對於作品成功與否有極大的影響，可別低估這項要素。

你需要考慮畫面上出現的形狀，面積應該有大、中、小的區別。而且，你要運用設計，讓這些形狀在畫面上彼此協調、富有節奏和感染力。

基本上，我建議在每次挑選主題時瞇起眼睛，避免受到眼前景物的細節干擾。不要盯著細節看，而要找出能合併連結成圖案的形狀。

經過長時間的練習後，你就可以跟我一樣，不需要瞇起眼睛，就能迅速分辨出大、中、小的形狀，並將這些形狀連結成更大的形狀，因為你的眼睛已經受過訓練。你眼前的景色可能包含幾百種形體，但你要忽略它們，找出能利用大面積渲染畫出的大、中、小形狀！

> " 找出形狀，忽略細節。"

形狀草圖

在這張形狀草圖中，我將前景當成一大塊形狀。我想盡量強化雨天寒冷潮濕的感覺，所以將重點放在能表現這種感覺的部分。對我而言，前景就能表現這種感覺，因為地面很濕，又有很多倒影。背景裡的建築物是中面積的形狀，所有車輛和撐傘行人則是小面積的形狀。我認為將前景當成大面積形狀來處理很恰當，因為只需要透過色彩變化，就可以吸引觀看者的目光。前景並沒有其他的內容，只要表現質感，以及在左邊交錯運用的乾筆觸和濕筆觸。

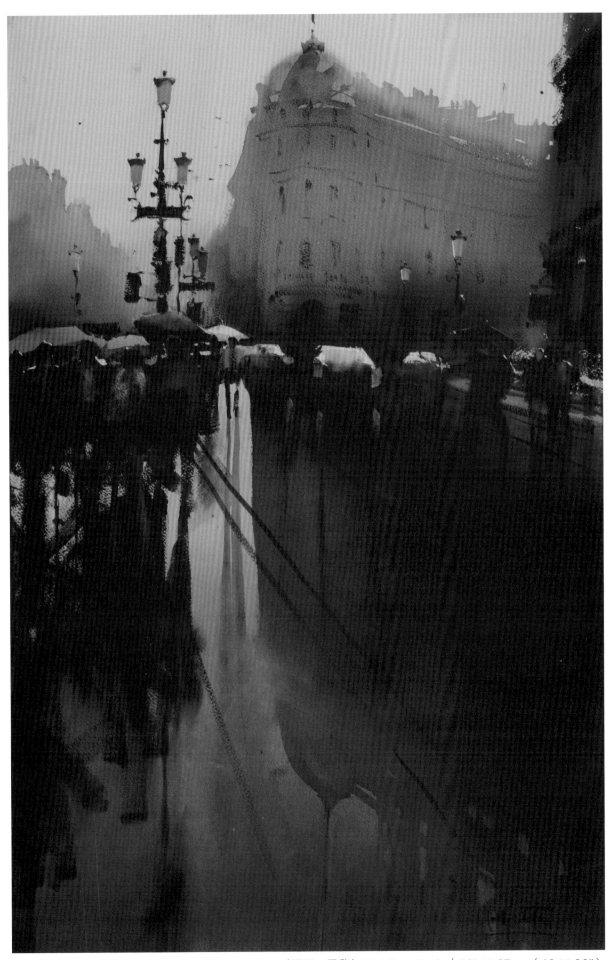

〈雨天，巴黎〉Wet Day, Paris ｜ 101 × 67cm（40 × 26"）

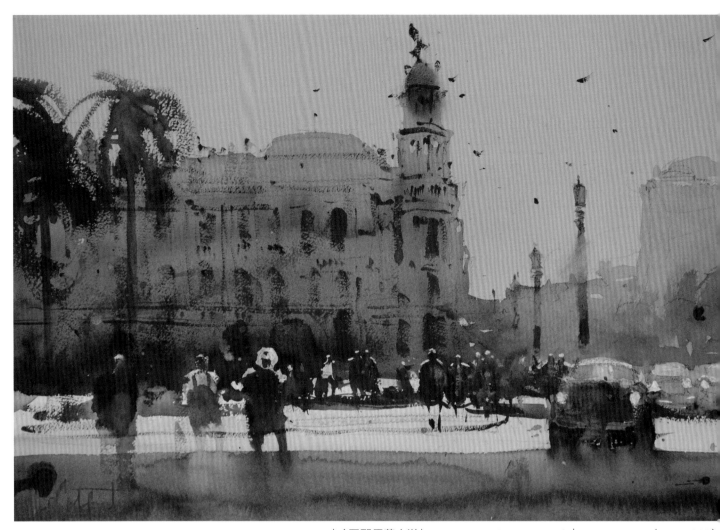

〈哈瓦那馬蒂大道〉La Havana, Paseo Marti ｜ 35 × 56cm（14 × 22"）

形狀草圖

這張草圖的學習重點在於，如何利用形狀
突顯焦點。這是我在錄製DVD影音光碟
《熱情畫家在哈瓦那：第一集》（Pas-
sionate Painter in Havana – Part I）
時做的示範。構圖非常簡單，畫面包含大
面積形狀的美麗建築物，周遭有較小面積
形狀的遠處建築、棕櫚樹、車輛、行人和
路燈。為了突顯焦點，我用了更多色彩和
形狀。我增加一輛體積較大的汽車、一些
人物、路燈、轉角建築上的細節、鳥兒等
等。切記，形狀是構圖的重要部分。我總
是喜歡以反差和對比的角度來思考構圖，
比如：將小面積的形狀安排在大面積的形
狀旁邊，就能增加畫面的節奏。

〈紐約榮光〉NY Glory｜
101 × 67cm（40 × 26"）

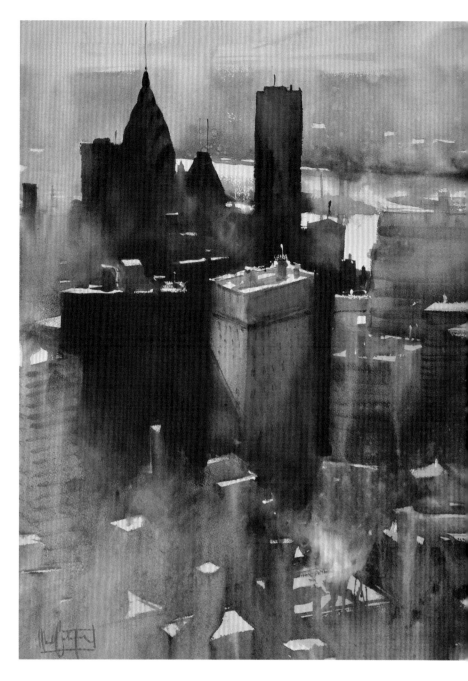

形狀草圖

從這張草圖可以明顯看出，我安排大、中、小等不同面積的形狀，其中一些形狀的邊緣非常鮮明，與柔和的四周形成對比，讓本身顯得更為突出。注意我如何運用鮮明和強烈的色彩來突顯焦點，以及我如何將背景和前景簡化到幾乎空無一物，沒有任何細節，只是非常微妙地暗示窗戶的存在。這幅畫主要是強調**形狀和明度**。

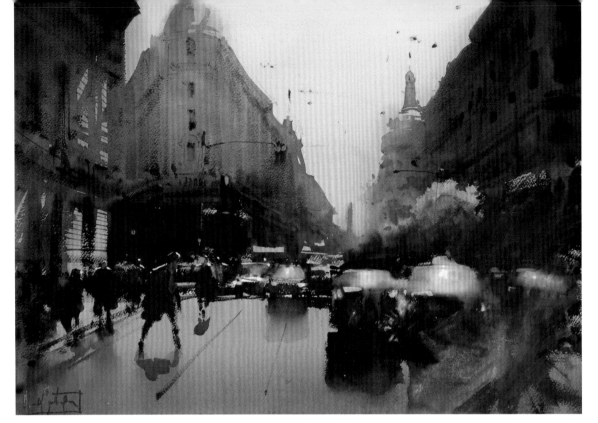

〈市中心〉Downtown ｜ 56 × 75cm（22 × 30"）

形狀草圖

這幅作品畫於阿根廷首都布宜諾斯艾利斯。我很喜歡這個有「南美洲巴黎」之稱的美麗城市。你可以從這幅畫裡看到，這個城市有很多法國風格的美麗建築，還充滿濃濃的拉丁氛圍，讓整個城市成為魅力十足的繪畫題材。

這幅畫裡的景色，是布宜諾斯艾利斯主要的斜向街道之一，因此畫面中的形狀必須強烈清晰。透視準確也很重要，所以我先仔細推敲構圖。我不打算將建築物上的豐富細節全都畫出來，因此我專心畫出有節奏的形狀，這一點相當重要。我要再三強調，畫面上一定要有許多大小不同的形狀，才能讓畫面生動有趣。在這幅畫裡，我將計程車畫成中等面積的形狀，背景裡的人物和車輛則是小面積的形狀。

〈安康聖母教堂〉Santa Maria della Salute ｜ 101 × 67cm（40 × 26"）►

這幅畫的構圖顯然是以大面積形狀，也就是以教堂為焦點。我畫出很多細節，也對建築物上的光線多加著墨，讓屋頂部分更加突出。在建築物的其餘部分，我用非常柔和的邊緣和色彩，跟教堂屋頂形成巧妙的對比。船隻和貢多拉船則為畫面增添真實感，並提供比例參考。

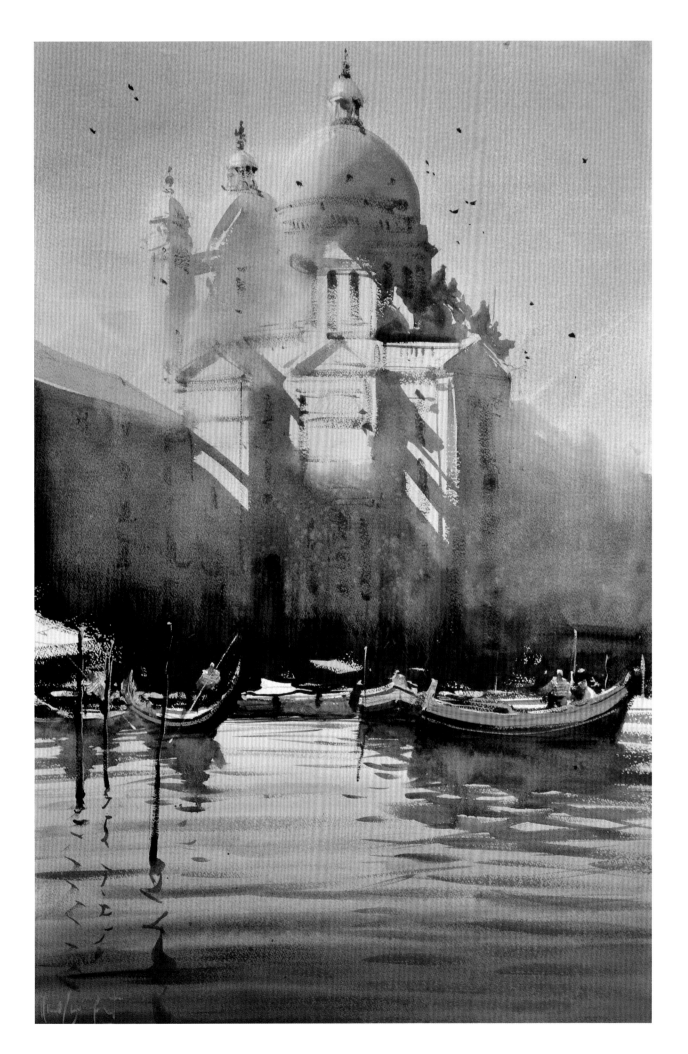

要素3：明度

為平面畫作賦予立體感

明度為畫作增添活力，有助於傳情達意，也讓觀看者產生共鳴，並營造意境和氛圍。因此，明度是非常重要的工具，也是成功畫作不可或缺的要素之一。

明度運用得當時，能為平面畫作創造立體感。最重要的是，利用不同明度可以表現體積感和深度，還可以暗示和界定空間關係、形狀和形體。

但是，首先你必須了解明度和色彩的區別。明度是色彩的屬性或色調，是色彩的飽和度。或者簡單地說，明度就是色彩位在最淺到最深範圍中的哪個部分。每種顏色的明度可由所用的水量多寡來控制，就這麼簡單。

> **當你了解色調明度，你就了解光影，而光影正是畫作的心臟與靈魂。**

在寫生時，我們會看到周圍有大量的色調明度。我建議你只要使用四種主要明度，亮部兩種明度，暗部兩種明度，藉此簡化眼前的景物。如果你將這四種明度運用得當，就能在每幅作品中表現光影，營造意境和氛圍。

重點在於，利用明暗草圖並遵照明暗草圖作畫，通常是從較淺的色調一直畫到較深的色調。

如果你想在畫面上營造柔和且和諧的意境，就應該將相近的明度安排在一起。

如果你的目的是產生強烈對比，那就應該將截然不同的色調明度放在一起。比方說，我很喜歡為畫面焦點創造強烈對比，並在焦點周圍運用較淺的色彩。這樣做更能吸引觀看者注意趣味中心，趣味中心包含畫作所要傳達的訊息。在畫面焦點部分使用強烈對比，可以讓你的作品看起來更生動有趣，也更引人入勝。

利用不同色調明度之間的差異，可以創造視覺張力，提高視覺興奮度，並讓畫面具有動態感。

〈巴黎單色畫〉Paris Monochrome ｜ 56 × 35cm（22 × 14"）►

這幅畫巧妙地詮釋明度的重要性。即便我只用一種顏色或單一色調作畫，你還是可以感覺到或看到體積感、空間感、光影和氣氛。這幅畫證明了，你不需要使用許多顏色，才能畫出有說服力的景色。**明度是相當重要的要素。**

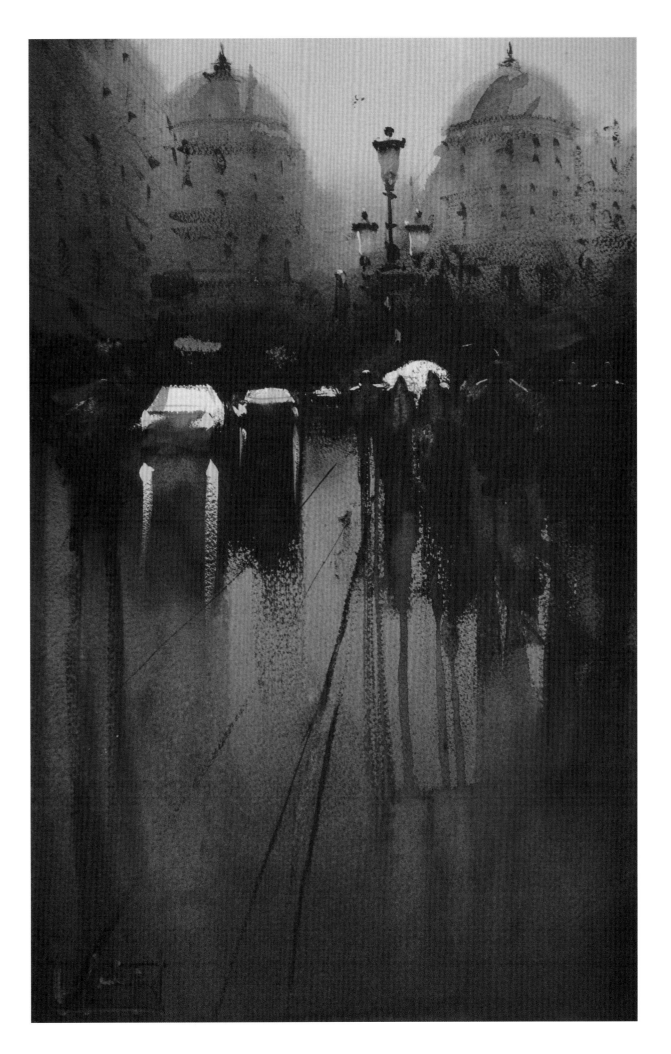

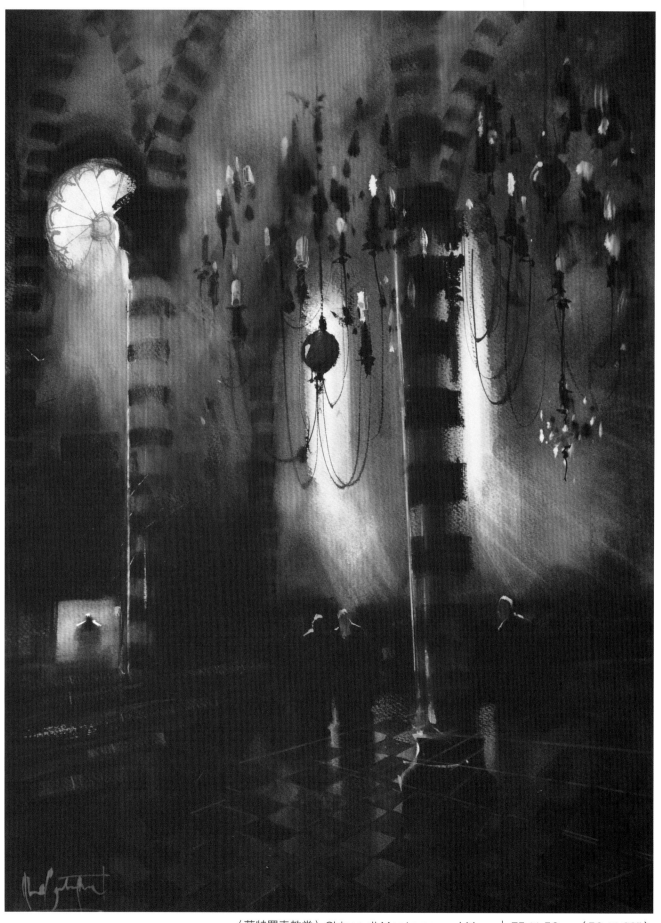

〈蒙特羅索教堂〉Chiesa di Monterosso al Mare ｜ 75 × 56cm（30 × 22"）

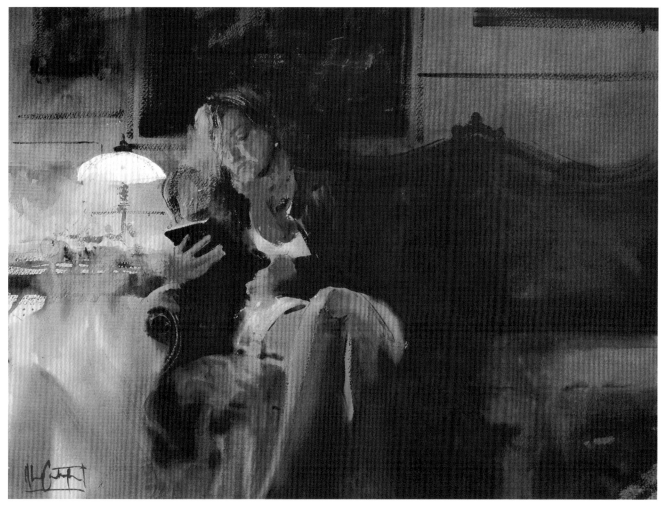

〈閱讀時光〉（Reading Time）│ 56 × 75cm（22 × 30"）

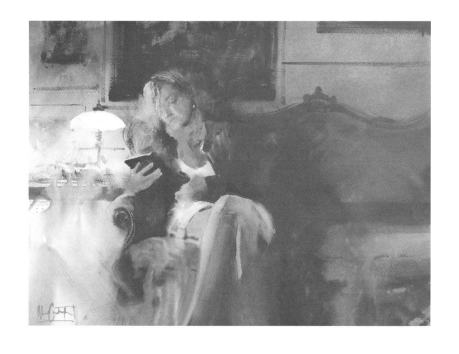

色調明暗草圖

這幅色調明暗草圖的重點是突顯光感。我在老婆安娜身上使用明暗對照法，強調檯燈及其發出的光線。藉此營造出亮部明度，跟安娜周圍的所有暗部，包括她看的書、沙發和牆壁上的畫作，形成對比。這種亮部**明度**和**色彩**，就是這幅畫作引人注目的關鍵所在。

〈洗禮〉The Baptism ｜ 75 × 56cm（30 × 22"）

從窗戶灑入與枝形吊燈發出的柔和光線，為正
在進行洗禮儀式的教堂，營造出空間和氣氛的
美好感受。

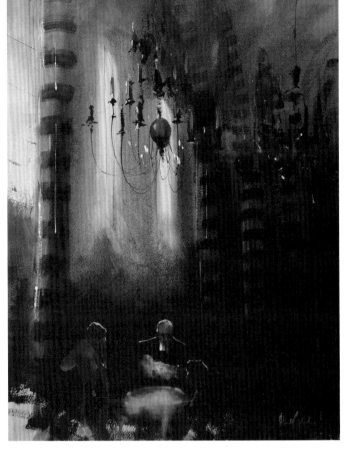

在烏拉圭布塞奧港（Puerto Buceo）速寫 ▼

只用一種**顏色**，就能表現畫面帶來的氛圍。
在這幅畫裡，我控制色調的範圍。水面上的
淺色**明度**將建築物突顯出來。這是一幅水彩
味十足的簡單速寫。

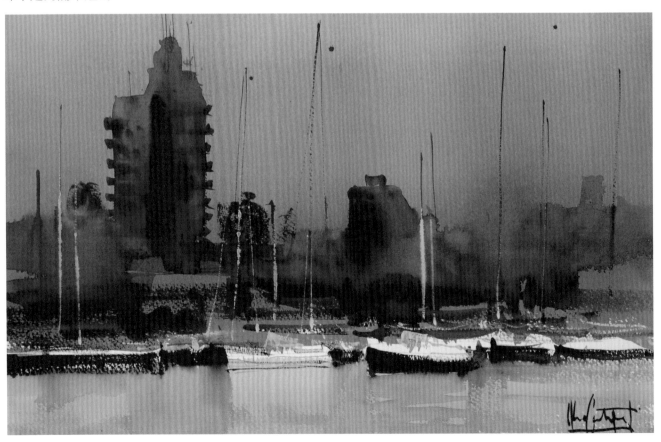

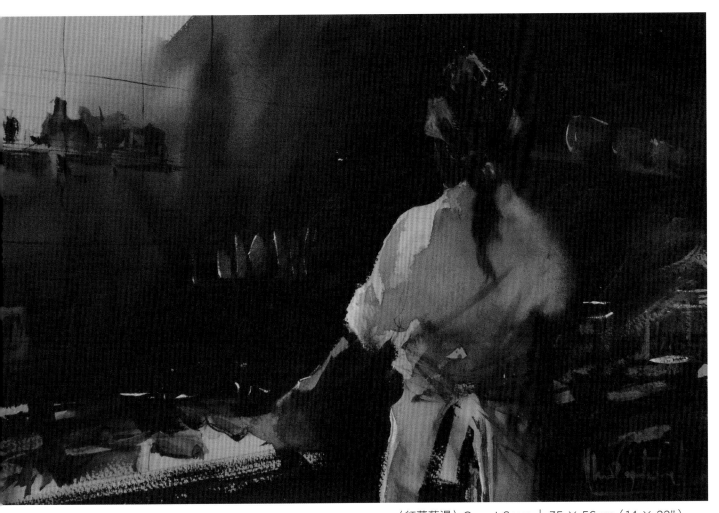

〈紅蘿蔔湯〉Carrot Soup │ 35 × 56cm（14 × 22"）

色調明度草圖

這幅畫的構圖以一個大塊面形狀
（廚師）為焦點，而且為了讓畫面
產生趣味，這個形狀當然要偏離畫
面中心！這幅畫非常流暢，而且色
調具有統合感，因為所有顏色都很
相近（白色和藍灰色），並以橙色
（紅蘿蔔與爐火）和淺藍色（頭巾
與瓷磚）作為強調色，突顯畫面效
果。整幅畫以明度為重點，但也請
注意柔和的邊緣，以及身穿白色制
服的廚師與熱氣騰騰、氣氛十足又
灰濛濛的廚房形成的對比。

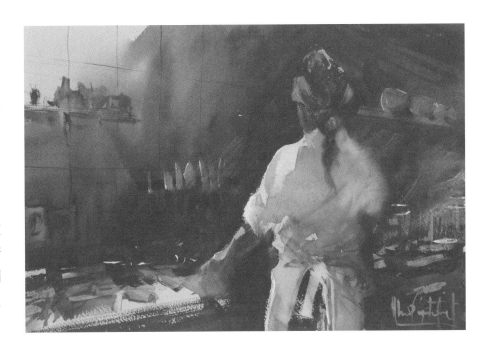

要素4：邊緣

結合柔和邊緣和銳利邊緣，利用這種虛實關係，
讓畫面充滿動感與活力，甚至帶有浪漫感

在使用水彩語彙時，我們必須明白，銳利邊緣指的是堅實的線條，或是在帶有紋路的水彩畫紙上，接觸凸起部分、而非凹陷部分所形成的線條。

相較之下，柔和邊緣則是模糊的，融入先前薄塗色塊中，或是輕柔到完全消失。

邊緣有助於創造畫面的動態和節奏感，還可以製造許多不同的視覺效果，所以將邊緣處理得當再重要不過。

創作每件作品的首要工作是，先設計畫面主要形狀的邊緣，這樣才會知道畫出這些形狀的**時間點**，也就是知道要在畫紙全乾、快乾、半濕，還是全溼的時候畫出這些形狀。在乾燥紙面上作畫，往往會留下銳利邊緣。在濕潤紙面上作畫，則會產生模糊的邊緣效果。

你會聽到有些畫家用「虛」（幾近消失或完全消失）和「實」（清晰的）的邊緣來區分。還有一些畫家將邊緣區分為「銳利」與「柔和」，

不管用什麼名稱，都跟色塊的輪廓或形狀有關。

銳利邊緣用於將物體明確地勾勒出來。換句話說，你可以清楚地看到色塊或形狀的邊緣。柔和邊緣則會融入鄰近色塊，或隱入背景中。

我們運用邊緣來連結不同的形狀。我們將邊緣擴開，使其消失，或將邊緣畫得清楚分明，來創造明確的形體。

在每件作品裡，銳利邊緣與柔和邊緣要運用得當，讓畫面達到平衡。如果畫面上的銳利邊緣過多，會讓形狀看起來死板呆滯。相反地，如果畫面上的柔和邊緣過多，畫面看起來會一片模糊，焦點也突顯不出來。

祕訣在於，學會巧妙運用邊緣，這樣作品就能充滿活力和流暢的節奏感。

理想的情況是，不必依照任何規則，只要順從自己的直覺，判斷應該在什麼地方，在什麼時候，需要哪種邊緣。如果你這樣做，就可以創作出令人興奮又引人注目的作品。

〈紐約蘇活區〉Soho, NY ｜ 101 × 67cm（40 × 26"）▶

這幅畫的背景比較模糊柔和，呈現冷色調。建築物和畫面右上角逃生梯的邊緣則是清楚堅硬。在這幅畫裡，銳利邊緣和柔和邊緣巧妙結合。你可以看到反射到建築物窗戶上的光線，也用類似的虛實技法來表現。而且，你會發現黃色計程車也是以同樣的技法完成。

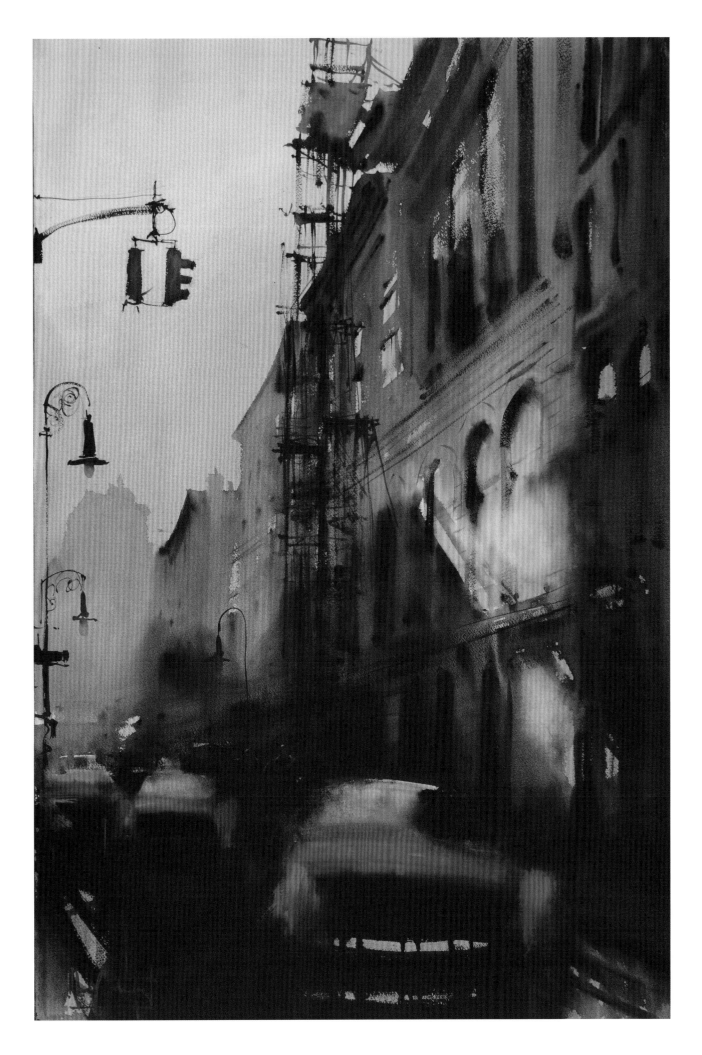

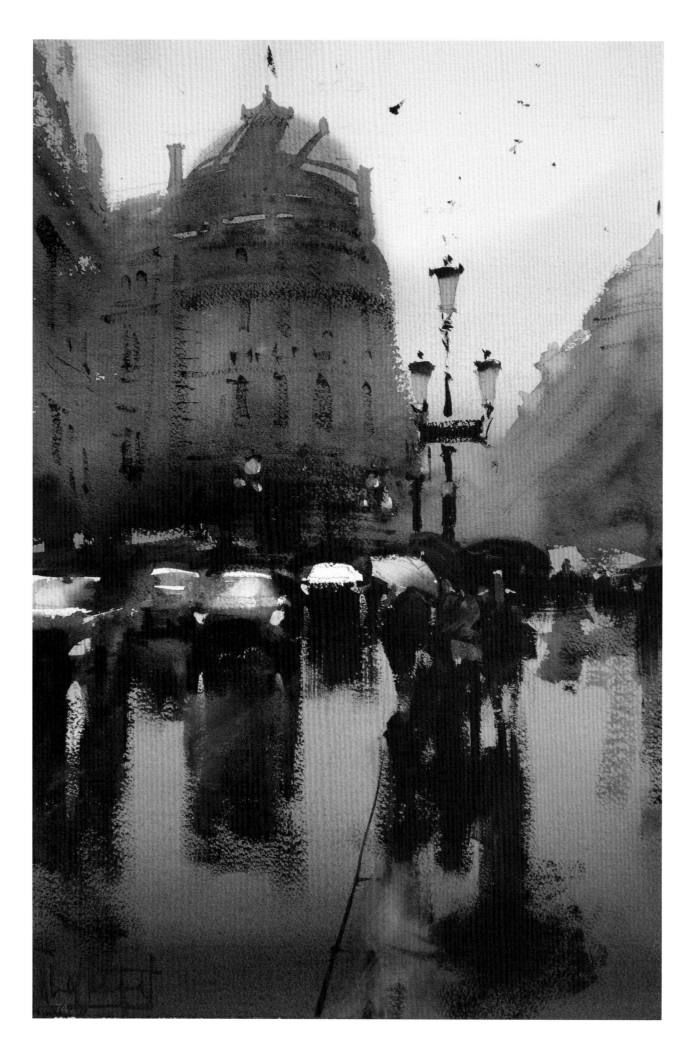

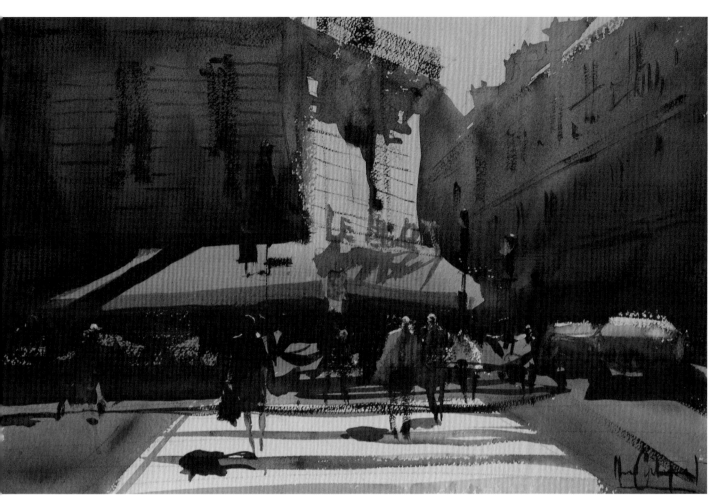

地面上的光線既柔和又漂亮，這是藉由不同顏色的融合，搭配**明度**的漸變，所產生的效果。

原先渲染部分乾透後，我在上面用非常乾的筆觸製造質感，並利用對比的**邊緣**形成畫面張力。在背景部分，我也採用同樣的技法，讓建築物上的光線跟天空融合。接著，再用乾筆勾勒出路燈和交通號誌。這種銳利邊緣與柔和邊緣的組合運用，是非常典型的畫法。

◀〈巴黎週日早晨〉Sunday Morning Paris ｜ 56 × 35cm（22 × 14"）

這幅畫是銳利邊緣的有力表現，也說明如何利用銳利邊緣，塑造出強烈焦點。相較之下，所有銳利邊緣都被濕中濕渲染色塊包圍。這種周圍虛掉來突顯焦點的做法，製造出既和諧又動感十足的畫面，也有助於表現畫面所要傳達的訊息。

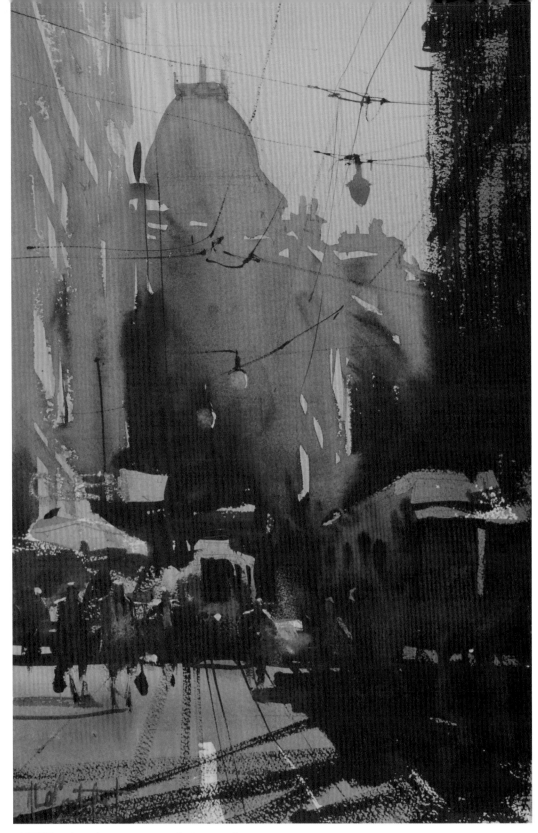

〈米蘭〉Milan ｜ 56 × 35cm（22 × 14"）

在這幅畫裡，我運用柔和邊緣與銳利邊緣形成強烈的對比。右邊的建築物沒有細節，只有乾筆觸，而左邊的建築物都用非常濕潤且柔和的渲染，兩者形成鮮明的對比。我也以相當寫意的畫法處理電車，有些人物幾乎和電車「融合」在一起。注意，招牌部分則以銳利邊緣做表現。

這兩位廚師的制服上，到處都可以看到虛實技法的表現。仔細看看左邊這位廚師的頭髮和鼻子的邊緣、牆上的瓷磚、畫面上方的銳利邊緣（乾筆技法），以及畫面下方讓制服與爐子融為一體的柔和邊緣。

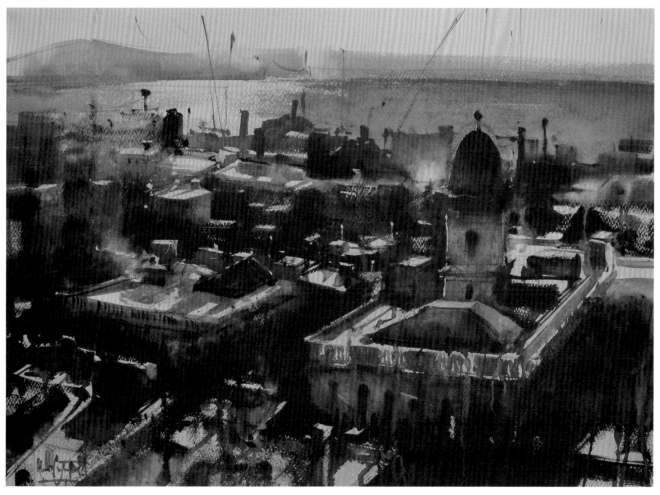

〈手工風味第二號作品〉Crafting Flavours II │ 35 × 56cm（14 × 22"）

〈蒙特維多〉Montevideo │ 56 × 75cm（22 × 30"）

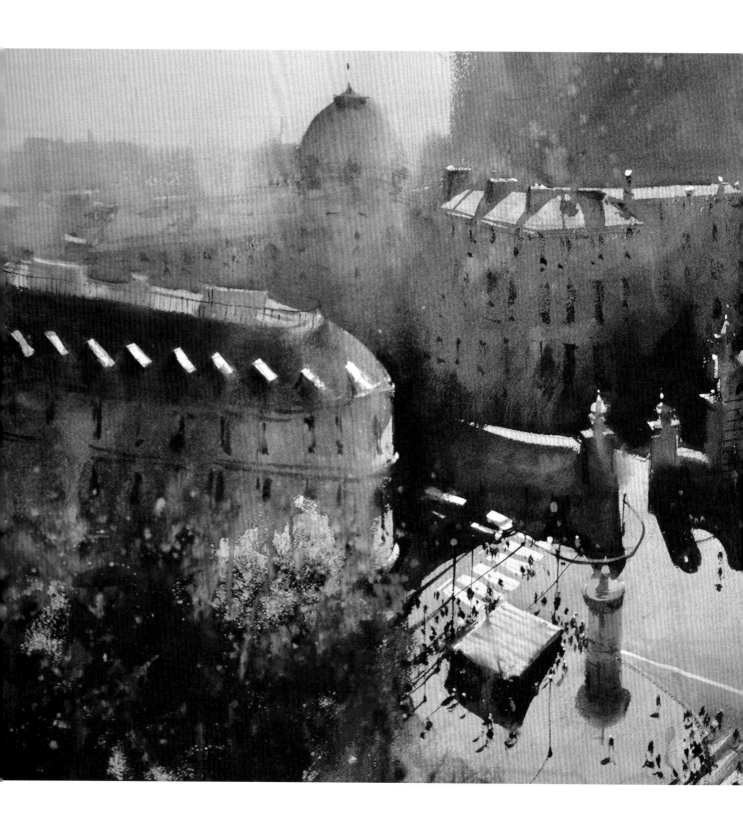

〈林蔭大道〉Les Boulevards ｜ 67 × 103cm（26.5 × 40.5"）

Part 3
Step by Step
Demonstrations
分解步驟示範

示範1

超越技法

波多黎各市集，蒙特維多，烏拉圭

我的靈感

波多黎各市集是蒙特維多的心臟和靈魂。這座古老
建築讓人聯想到維多利亞時期的巴黎火車站。實際
上，波多黎各市集離火車站和港口都很近，這座龐
大建築是當地的地標。在壯觀的屋頂下，聚集許多
美食餐廳，還有很多賣烤肉和手工藝品的小攤販。
這裡人氣鼎盛，充滿歡樂氣氛，我們全家很喜歡到
這裡逛逛。這是從我的工作室看出去的景象，多麼
棒啊！

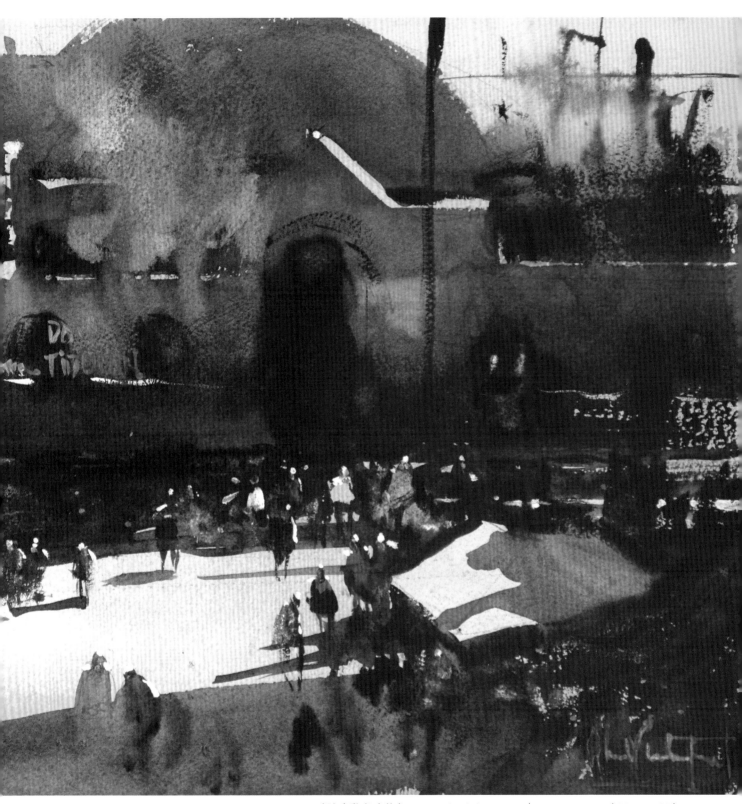

〈波多黎各市集〉Mercado del Puerto ｜ 67 × 101cm（26 × 40"）

步驟1　我的底稿

我專注於焦點，以及不同形狀之間的關係。

步驟2　畫底色

我使用包括土黃和中性灰在內的幾種顏色。然後，我在暗部區域，也就是綠色傘篷上方，用暖色調（茜草紅和焦赭的混色），平衡後續在建築物上的冷色調渲染。在底色還濕潤時，我在傘篷處隨意畫上鉻綠色，沒有刻意畫出特定形狀，因此在畫面上，你可以看到鉻綠色與人行道上其他暖色調合而為一。

步驟3　使用吹風機加快作畫速度

這幅畫結合微妙變化的暖灰色調和冷灰色調，與鉻綠色傘篷的純淨形成對比。底色都上完後，我用吹風機吹乾畫紙，準備進行下一個步驟。

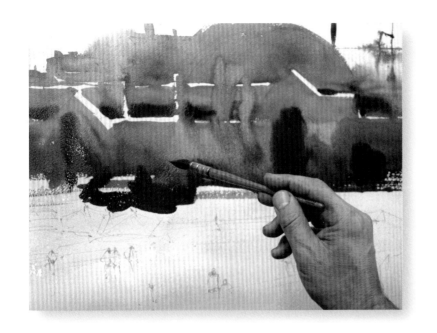

步驟4　畫出大膽具戲劇性的暗部

我用10號畫筆和6號畫筆畫暗部，顏料很濃、水分很少。我畫出正形和負形、虛與實的邊緣，也運用不同明度塑造建築物的體積感和空間感。我從畫紙頂端由上往下畫，刻意留白製造高光，並設法連結不同色塊。這種畫法需要全神貫注，上色要俐落流暢，不要反覆修改，還要畫出鮮活明快的高光。

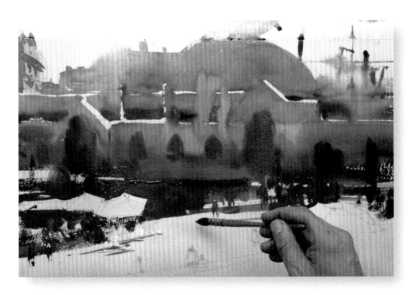

步驟5　調出濃重的色彩

畫到靠近傘篷處時，特別留意顏料的濃度。我先調出所需的顏料分量，打算一氣呵成畫完所有傘篷的邊緣，並將陰影中出現的人物高光留白。這些特別暗的區域需要用到大量顏料，在調色時加的水分極少。而且畫完不能修改，否則會破壞畫上的色塊，讓顏色顯得渾濁。我在調色時用到群青、中性灰、焦赭和些許深猩紅。在大拱門旁的牆上，畫上一點薰衣草藍，讓整個色調偏冷一些。

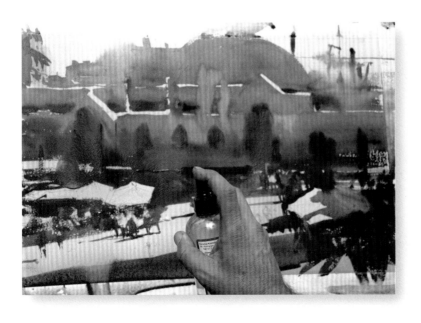

步驟6　用噴水器加強效果

我繼續畫右邊單獨鉻綠傘篷下方的暗色塊，讓畫面中的暗色塊相互連結並產生統合感。我畫出傘篷上方的暗部，並依據比例計算人物大小。人物最好一筆畫完，這樣才能讓人物顯得自然生動。我在焦點處增加許多人物，也用噴水器增加畫面的趣味。

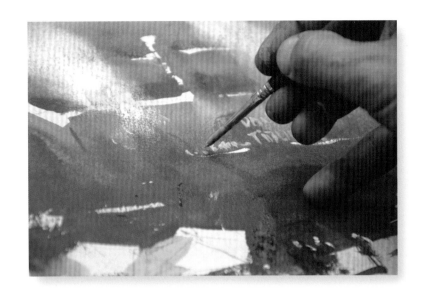

步驟7　用小號畫筆增加大膽又多彩的細節

我用中性灰、薰衣草藍和焦赭，讓色調趨近中性。然後，用乾筆技法加強建築物的明度，再以書寫筆觸畫出一些符號來暗示招牌。

步驟8　擦掉一些顏色製造煙霧感

中國白和土黃最適合用來創造高光。我再次使用噴水器，並用面紙擦掉一些顏色，營造煙霧效果。

步驟9　將你的簽名變成藝術元素

我用特製的小號畫筆，並選用大膽的顏色來簽名。

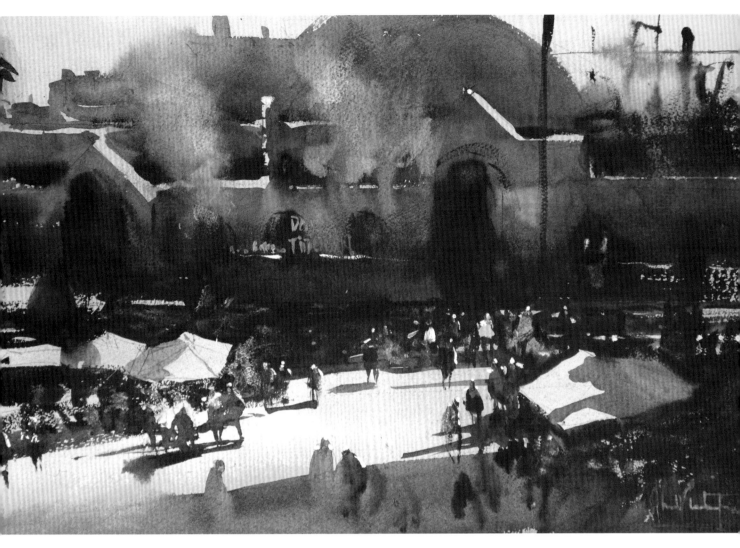

完成作品

你來評價一下,這幅畫是以技法為重,還是更關注市集充滿戲劇化的效果,以及煙霧彌漫又色彩繽紛的氣氛?你能從這幅畫裡,看出**色彩、形狀、明度和邊緣**這四大要素嗎?

　　放手讓自己去改變和美化眼前的實景吧!

示範 2

運用精簡的色彩和迷人的光線，
創作吸睛作品

主廣場，馬約卡島

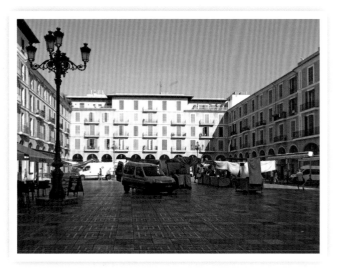

我的靈感

馬約卡島上的這個美麗廣場，充滿奇妙的光線。廣場上有許多活動，形成了有趣的景色，而且充滿各種可能性，是很棒的作畫題材。不過，最讓我感動的，還是整體光影氛圍。

66 捕捉生活的精髓，就是捕捉這個地方帶來的感受和氛圍。**99**

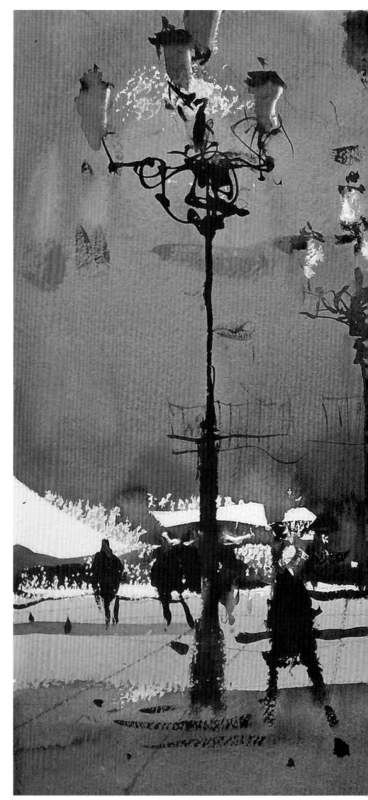

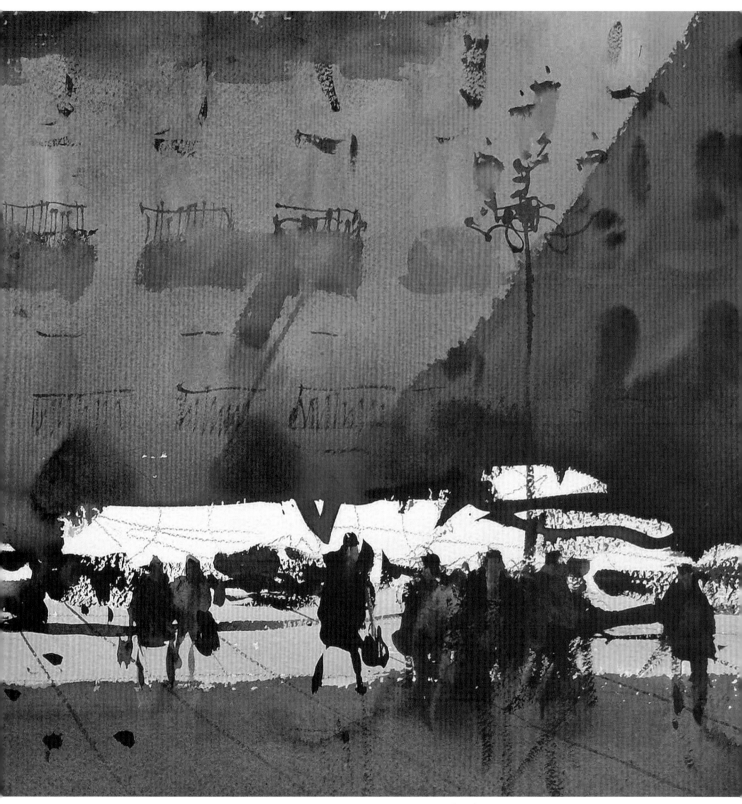

〈主廣場，馬約卡島〉Plaza Mayor - Mallorca

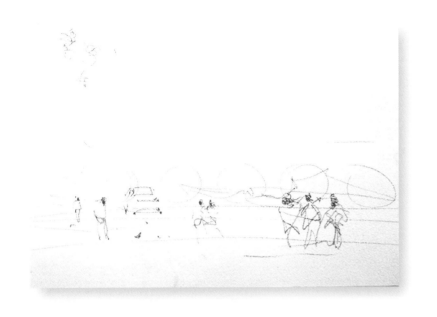

步驟1　我的構圖底稿

這幅畫的構圖很簡單，我只在意畫面右下角的人物安排，因為那裡是焦點區。我用簡單的圓形暗示拱廊，只畫了一盞路燈、一輛車和人群。

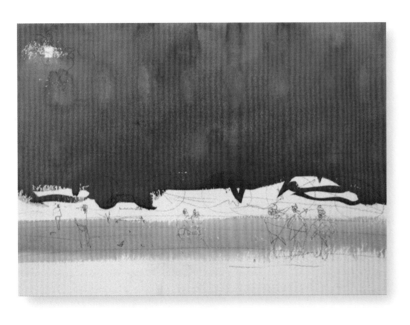

步驟2　上底色

用吡咯紅和吡咯橙加上大量的水調色，從上往下薄塗一層底色，以製造由淺至深的明度變化。請注意，愈往下畫的色調愈深，色彩也愈飽和。在這層底色還沒有乾透時，我加上一點鉻綠暗示窗戶。我在畫紙上預留一大片橫向空白，後續將畫上白色帳篷。我用10號畫筆，以側峰一筆畫出人物部分，用的顏色是調色盤上的一點群青加上吡咯紅，以維持色調的統一。這層薄塗的顏色很淡，另外還刻意將前景部分留白。

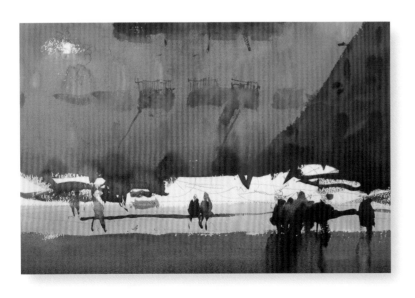

步驟3　強化焦點

在此，我畫出車輛的暗部，並大略勾勒人物，讓畫面更加生動有趣。先前建築物上色部分開始乾燥時，我用拉線筆暗示美麗的路燈柱和燈光。這些直向筆觸跟原先單調的橫向色塊，形成美妙的對比。同時，我也在前景大膽使用重色來暗示陰影。注意，我用巧妙的筆觸表現陽台，並加入一些黑點暗示隨處可見的鴿子。

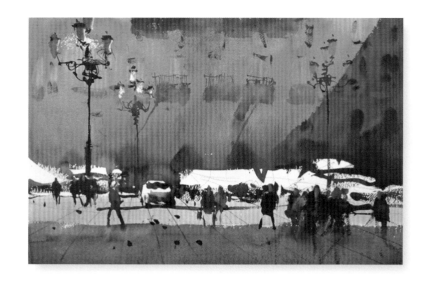

步驟 4　潤飾完成作品

我加深一部分的顏色。而暗示人行道的
細線,剛好將背景與前景連結在一起。
仔細檢視前景部分的動態,你會看到左
邊一位行人正往畫面焦點,也就是往右
邊的人群走去。

完成作品

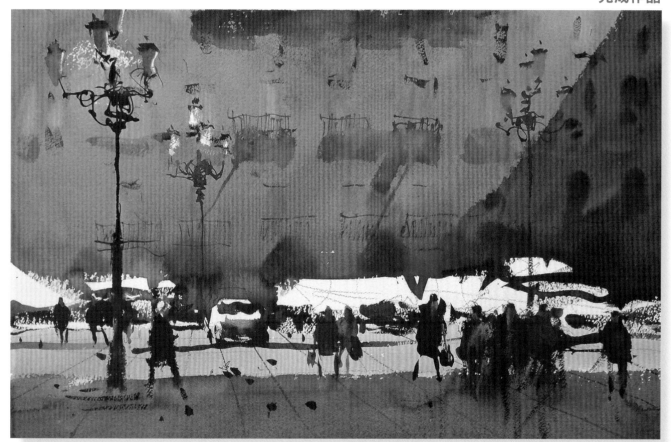

學習重點

- 筆觸要有變化,加上直向線條與橫向色塊
 的交錯運用,全都有助於創作出一幅包含
 絕佳**形狀**、**色彩**和**邊緣**的吸睛佳作。

示範 3

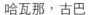

用淺色調與強烈的陰影，營造畫面張力

哈瓦那，古巴

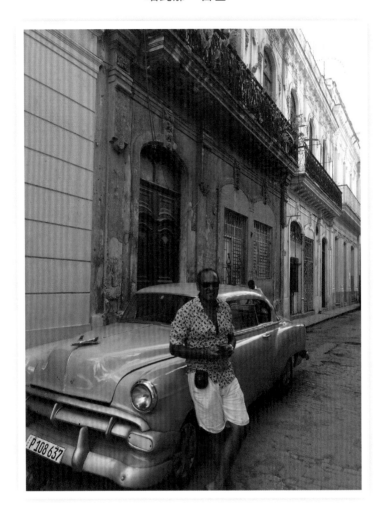

我的靈感

我到古巴為錄製新的影音光碟尋找靈感，沒想到哈瓦那竟然如此迷人。這座城市彷彿停留在往日時光裡，昔日的魅力與精心修復過的殖民時期建築，形成穿越時空的奇特魅力。哈瓦那處處可見令人無法抗拒的色彩，整座城市生趣盎然，相當迷人。

右頁這幅示範畫作以舊城區為主題，當地有美麗的建築和1950年代的經典古董車。這些美妙的形狀和明亮的色彩都是很棒的繪畫題材，也是「哈瓦那」的典型代表，讓我興奮地提筆作畫。

〈哈瓦那，古巴〉La Havana, Cuba ｜ 56 × 35cm（22 × 14"）▶

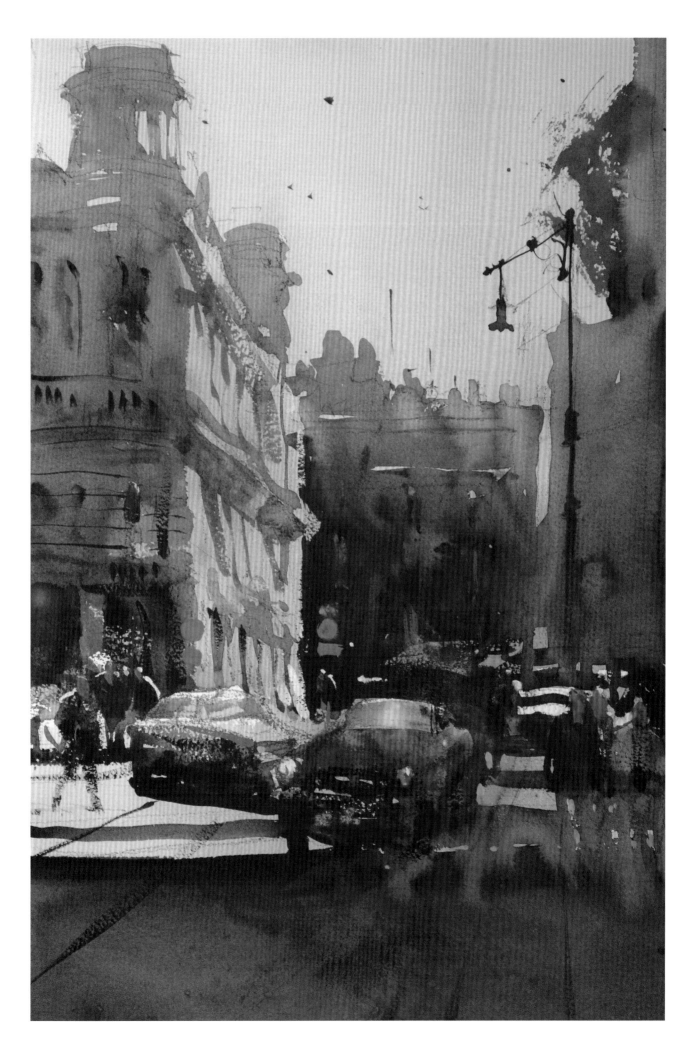

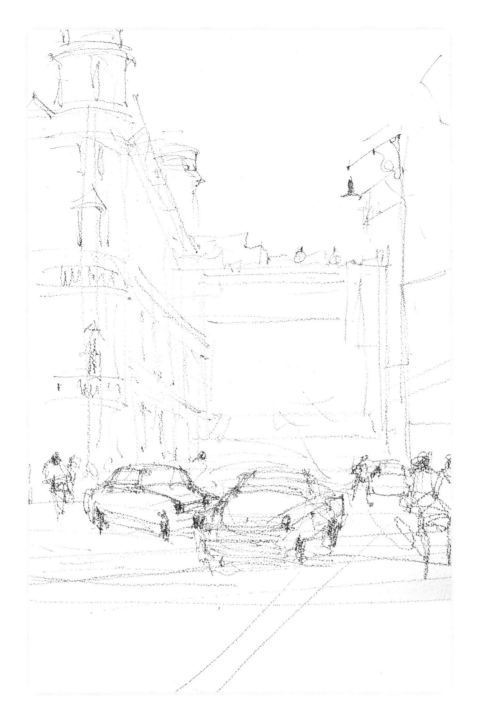

步驟1　繪製準確的底稿

我用6B鉛筆畫出相當準確的底稿。先畫出焦點，並以**形狀**來思考畫面，安排不同要素，創造出最佳畫面效果。我先小心勾勒古董車，連一些暗部細節也畫出來。然後，繼續畫年代久遠的老舊建築。我用很淡也很隨意的線條去畫，因為我喜歡自由地作畫，不想被底稿限制住。我在前景處加上汽車，因為這裡通常對比效果最強，也能吸引觀看者的視線進入畫作中。

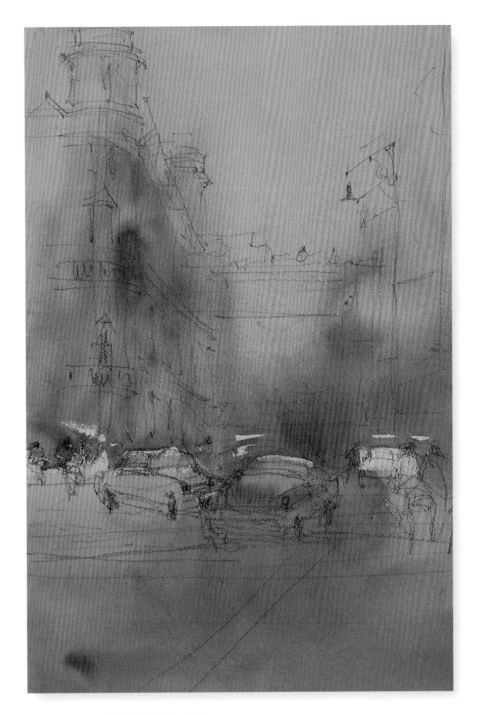

步驟 2　濕中濕畫法上底色

這幅畫的底色，大多是在畫紙表面還濕潤時完成的。我只在汽車擋風玻璃處，做一點留白不上色。天空的部分，我先上一層土黃色，接著馬上加一層天藍色。在第一層底色裡，我還加入一點偏暖的茜草棕（Brown Madder），因為這個顏色能跟後續要畫的暗部色塊互相呼應。建築物的部分，我用很多土黃和一點中性灰做調色，畫出建築物。然後，再用同樣顏色畫出前景汽車的周圍。至於畫面最下方處，我使用更多中性灰，讓這裡的顏色更暗，以產生強烈的光影效果。接著，我用吹風機吹乾紙面，這個動作非常重要，可以避免後續上的顏色變得渾濁。

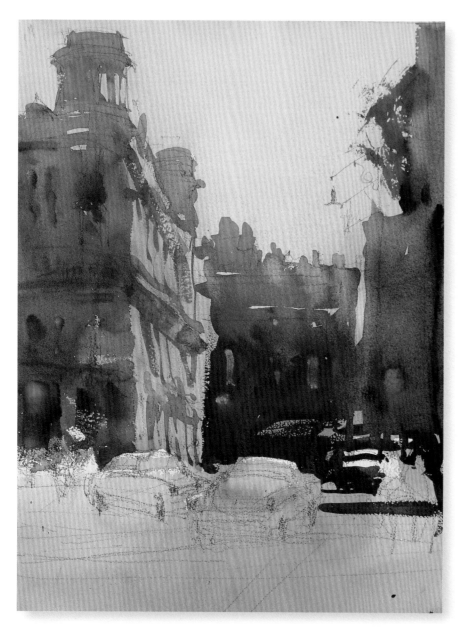

> 使用不同類型的邊緣,讓你的畫面更引人入勝、更有意趣,也更生動。

步驟3　畫出形狀和邊緣

這個步驟有一點複雜困難,因為我必須用到許多**負形**來表現光線。重點在於,表現色塊的通透感,所以我用若隱若現、虛實結合的**邊緣**,讓畫面更有變化,也更加生動。在這個階段,有很多事情必須同時進行。最暗的部分出現在背景裡的建築物,所以我在調色時加入焦赭,這樣就能讓暗部色塊也帶有一些光感。我將這些暗色安排在較淺色調旁邊,突顯陽光照射到牆面上的效果。接著,用同樣的調色,從上往下畫,在畫完建築物後,繼續畫汽車周圍和人物,再畫車頂上方。我在旁邊畫了一輛體積較小的汽車,並在車頂和引擎蓋等處留下一些暗色形狀,暗示汽車是從陰影處開出來。之後,我繼續上色,畫出右邊的建築物。

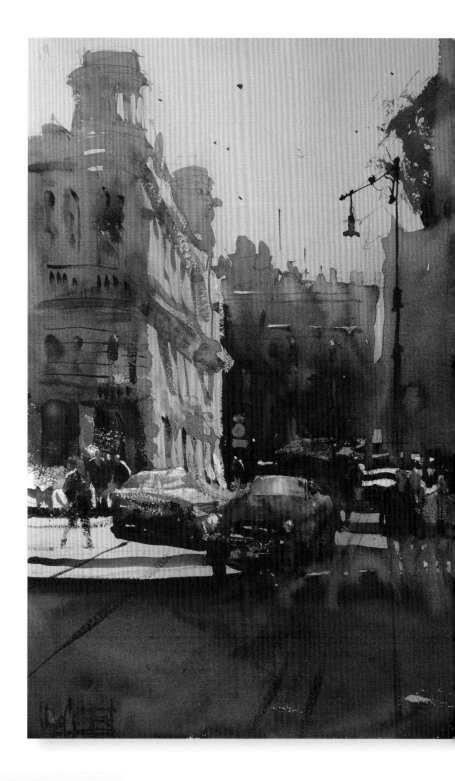

步驟 4 統一畫面並強調重點

我畫好前景的一大片陰影,並在兩輛車的中間,畫上一小條的陰影,將兩輛車分開並強化畫面設計感。現在,要開始突顯焦點部分。通常,我喜歡用紅色突顯焦點,因為紅色最具感染力。以這幅畫來說,我用吡咯紅並讓顏色化開,跟汽車的影子和旁邊的人物合而為一。這種簡單寫意的畫法不僅讓畫面統一,也讓整張畫充滿水彩味。我喜歡這種水色交融的效果,讓畫面看起來不會太過靜態呆板。而藍色汽車也對畫面平衡有幫助,並讓紅色汽車顯得更加搶眼。我加入一些細節,包括路燈、窗戶和招牌。另外,我用薰衣草藍畫細節,因為這個顏色不透明,可以覆蓋在任何色塊上。接著,我用乾筆技法在街道上畫出幾條有指向性的線條,並為人物畫上高光,來突顯人物。這樣,這幅畫就完成了。

學習重點

- 前景的大片陰影能為畫面增加結構感,並將亮部區域互相連結。我讓紅色汽車的顏色融入陰影,如同人物部分的處理,將焦點和陰影結合在一起,使畫面更加完整,並讓焦點更為突出。

示範 4

用形狀做定位點

屋頂，哈瓦那

我的靈感

從照片中可以看到，這座城市由高處俯瞰的景象十分繁雜。但在決定構圖後，我就只觀察**形狀**，不去注意細節。

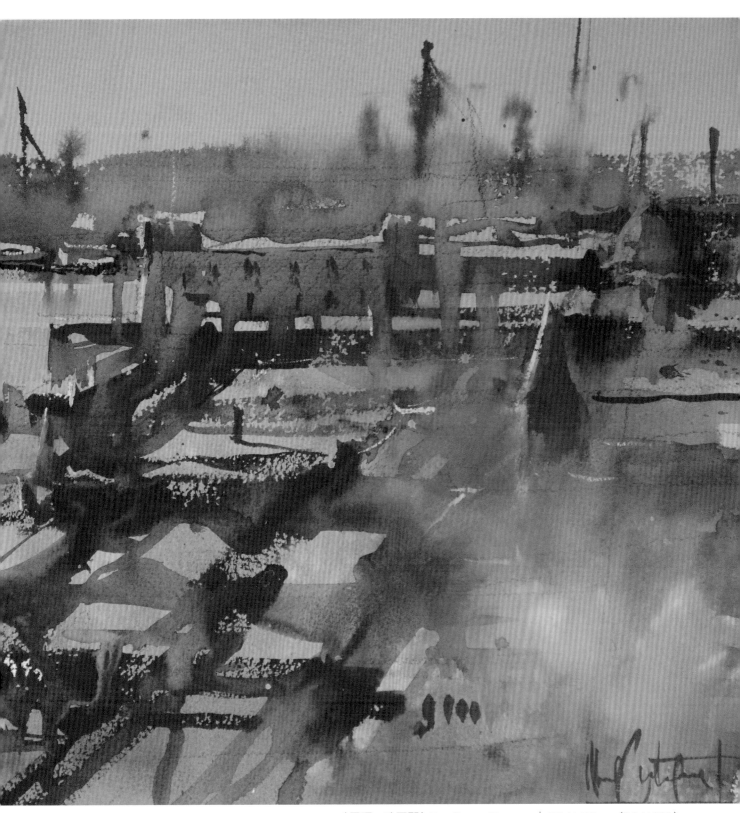

〈屋頂，哈瓦那〉Rooftops, Havana ｜ 35 × 56cm（14 ×22”）

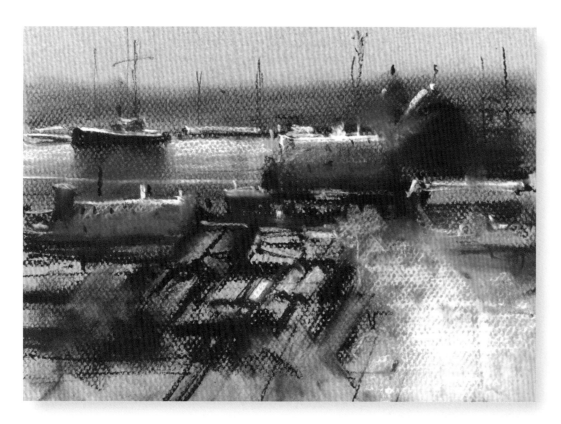

步驟1　明度草圖

在明度草圖中，我將前景部分模糊掉，只留下幾個清楚的線條，保留有建築物存在的感覺。你可以看到，我很小心地選擇遠景該包括什麼。我移動左邊圓頂建築的位置，並將遠處的窗戶和船隻都畫得很清楚，以便吸引觀看者的目光深入畫面。由於遠景處是畫面焦點所在，因此我將遠處景物的對比做得更強烈，**邊緣**也畫得更清晰。

學習重點

- 觀察複雜景象時，要將形狀加以簡化並統合，然後用銳利邊緣突顯焦點。

步驟2　線條底稿

我將明度草圖做更進一步的簡化，用鉛筆開始打線條底稿。我只畫出幾個特定形狀（譬如圓頂建築），以此作為構圖的基準點，提供空間透視的參考。然後，用線條將這些形狀連接起來。當然，正確透視絕對是必要關鍵。因為透視線條引導觀看者，從充滿橫向線條的畫面中，看到那個圓形形狀。不過，話雖如此，我的線條底稿畫得非常簡單，沒有細節，只是用鉛筆畫出位置和比例，並沒有描繪後續上色要畫的細節。

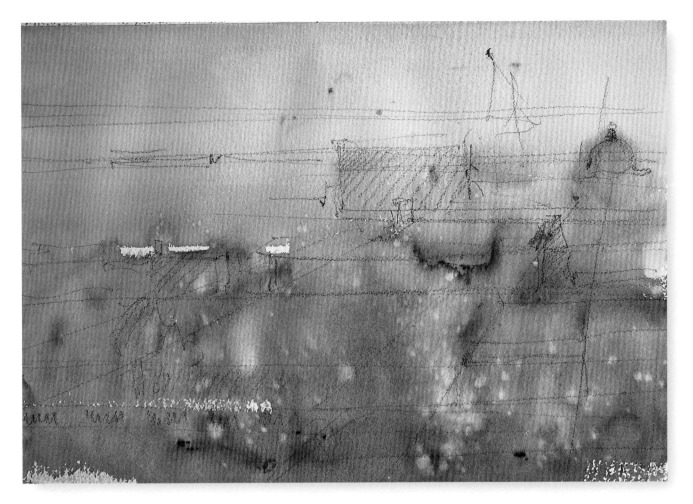

步驟3　上底色

這個階段都是用濕中濕畫法，以大量水分調色來上「底色」。我用土黃色畫天空和山坡，然後在上面加一層中性灰，將空間推得更遠一些。我讓顏色在紙面上混合，而不是在調色盤裡先把顏色調好。這種紙上混色的方式可以在**明度**和**色彩**方面，產生更豐富的變化。海灣處是用天藍色，但為了表現海灣位於遠處，我在調色盤上將天藍色加入一點中性灰，調好顏色才上色。

建築物的**形狀**和**邊緣**都是大略帶過，而此處將「顏色畫到底稿線條外」是可以接受的。前景是隨意將焦赭、茜草棕、土黃和中性灰混色，並且隨性地上色。至於樹葉的部分，是用一些鉻綠和鎘黃（Cadmium Yellow）混色。而且，所有底色都是用濕中濕畫法，幾乎沒有留下任何銳利邊緣。這個階段的目標是，表達景色的基本色調，並營造視覺質感。只要你上色時水分夠多，筆觸自由，偶爾概略畫出形狀最堅硬的部分，並考量後續作畫程序，先將亮部最淺處留白。利用這種畫法上色，要畫好並不難。

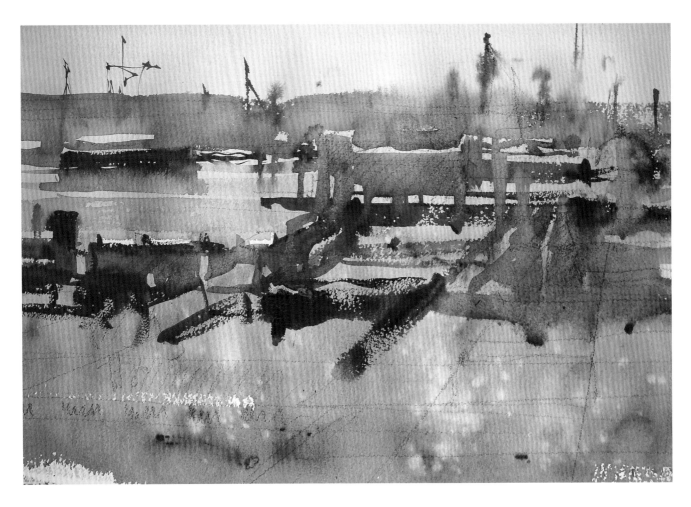

步驟4　上第二層顏色

畫紙完全乾透後，我開始上第二層顏色。在這個階段，**邊緣**（畫在乾燥紙面或濕潤紙面上）就變得相當重要，因為我要加上較暗的明度，其中有許多結構的輪廓就此定形。我用中性灰和薰衣草藍調色，畫出遠處的山坡，為了強調距離遙遠，這裡的彩度比中景裡的陰影還要灰一些。在畫面右上方，我用噴水器在紙上先噴點水，讓原先的色塊稍微溶解，然後用濕中濕畫法，畫出船隻的煙囪和港口的建築物，並讓線條顯得模糊。為了突顯水面的形狀，我在水面上薄塗一層鈷藍，讓原先較淺的底色變成水面上的粼粼波光。船隻的暗面則用鈷藍和中性灰混色，一樣用濕中濕畫法上色，讓船隻與水面更融為一體。為了製造對比，我在中景部分使用很多表現「工業風」的乾筆筆觸，顏色一樣用薰衣草藍和中性灰調色。這些暗明度色塊讓底色「蹦」出來，立即表現出屋頂上明亮的光線。這就是底色的**色彩**和**明度**處理得當，所產生的效果。

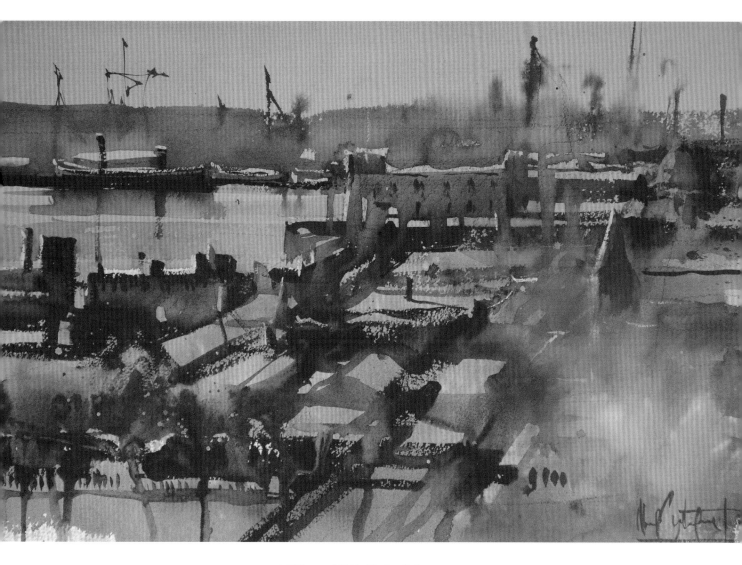

步驟 5　潤飾並完成作品

這個階段的重點是，勾勒形狀和高光，專注在畫面結構上，並潤飾前景。我回到圓頂建築處，用中性灰和薰衣草藍調色，並加深圓頂建築右邊的明度，讓形狀更為突出。然後，我在船身畫上一些鎘紅（Cadmium Red）和土黃增加彩度，吸引觀看者的目光。在前景右方，我用中國白薄塗來製造煙霧感。接著，我仔細畫出遠景建築物的窗戶。最後，我開始用中國白，勾勒出遠景船隻和屋頂上的高光。在作畫過程中，我做的種種決定，引導我以最初的明度草圖為依歸，強調遠景處並突顯屋頂和港口的美麗景色。

　　避免記錄式的刻畫。要表現景色中妙不可言的
無形之物，包括氛圍、氣味、聲音和感受。

示範 5

處理造形、陰影和質感

澳洲風光

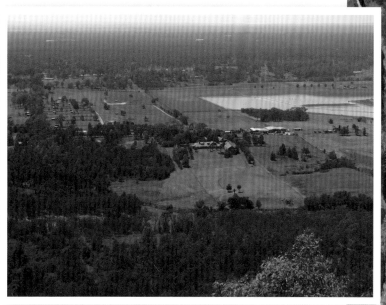

我的靈感

我通常不太喜歡用自然風景當繪畫題材,但是澳洲墨爾本附近的這個景色很有「澳洲味」,吸引我的目光。這個景色包含許多元素,遠方的景物結合陰影的造形,還有自然風景的質感。

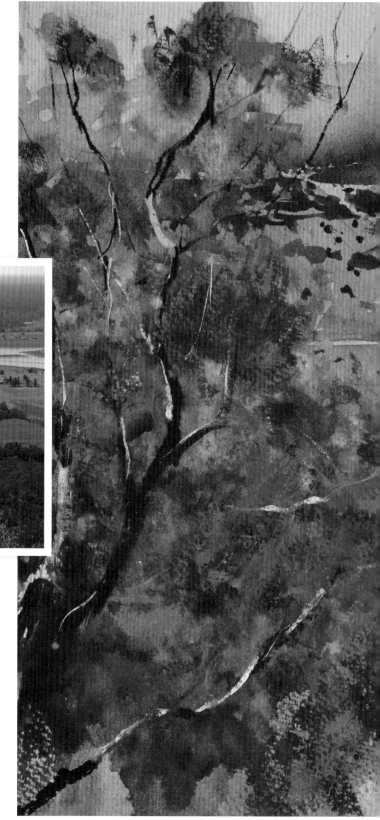

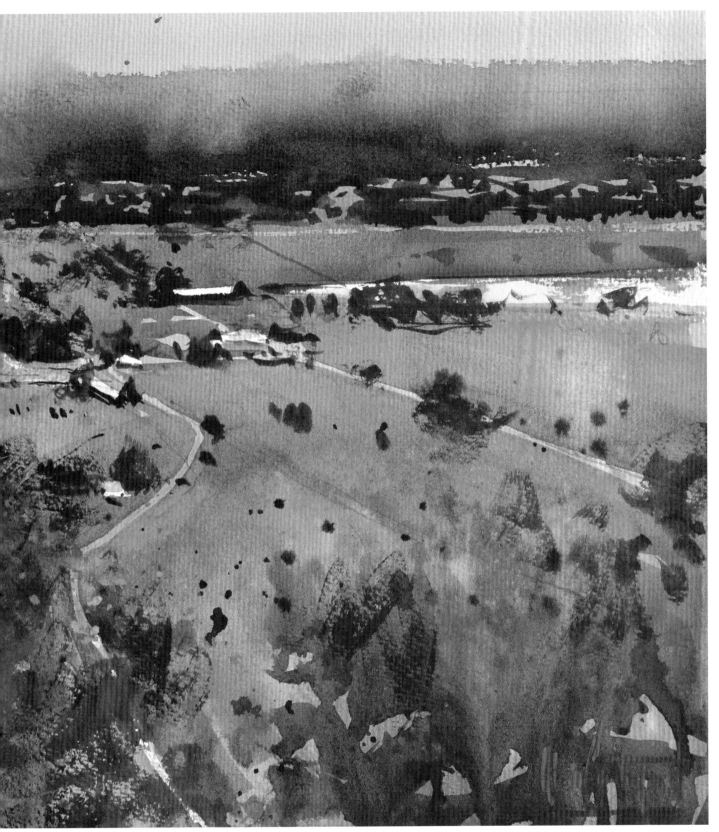

〈澳洲風光〉（Australian Landscape）

步驟1　我的構圖底稿

這個景色的構圖幾乎以現成景色做參考即可。我使用6B鉛筆打底稿，只需增加一些樹木和枝幹把畫面「框起來」，標記前景的範圍，並強調遠景的透視。然後再用幾道線條界定道路，設計「路線圖」，這有助於表現畫面焦點。我畫出主要的房屋和屋頂，也標記地平線。

步驟2　大膽下筆，大面積上色

我將這個階段稱為「上底色」，我用大號畫筆，以濕中濕畫法進行大面積渲染，將畫紙上半部分一次完成。我用鈷藍開始畫天空，接著用土黃，然後繼續往下畫，將顏色調成更暖的色調，讓色調更綠、更亮也更強烈。我用的顏色是偏暖的深漢莎黃，加一點鉻綠來表現背景的綠色調，也加一點偏冷的焦赭。

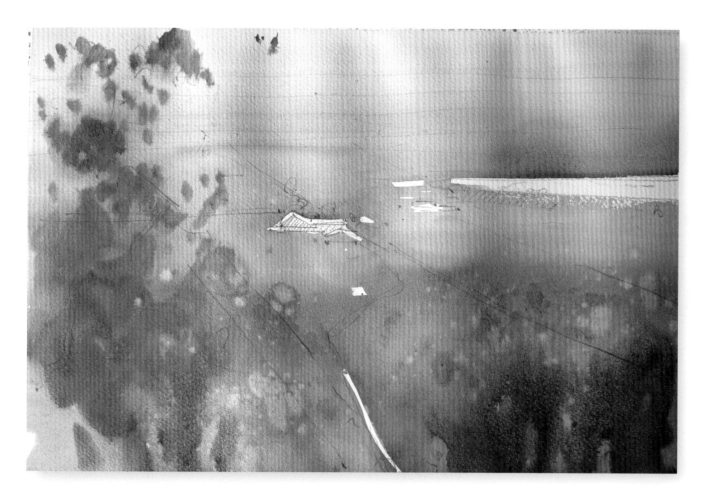

步驟 3　塑造前景

畫到前景時，我讓前景的顏色顯得更綠也更強烈一些。我用鉻綠和深漢莎黃（分量為四比一），加上一點焦赭調色，並利用紙上混色。畫完這層顏色後，我又加上一層中性灰，讓顏色更深一些並保持彩度（透亮）。我將道路的部分留白，因為後續會在這裡薄塗一層土黃色。

　　不要畫物體，而要畫物體上閃爍的光線。巧妙地運用明度和暗部，就能捕捉光線。然後，物體就會神奇地顯現。

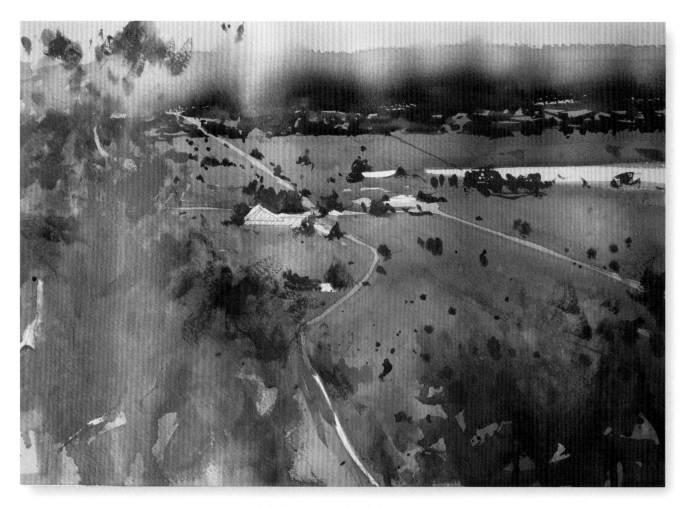

步驟4　用深色讓畫面更鮮明

紙面乾透後，我開始處理背景，以中性灰加少許鈷藍和一點天藍，讓背景明亮起來，否則這裡看起來很灰暗。接著，我用同樣的色調畫出樹木和灌木叢。我畫房屋周圍的樹木時，加了一點焦赭，並用一些小點表示其他樹木。然後，我開始以焦赭、群青、鉻綠和中性灰調色，畫出更多暗部。鉻綠最適合用來營造樹葉茂密的效果。

學習重點

• 善用冷暖色彩搭配，讓畫面更加鮮明生
　動，避免作品顯得平淡無趣。

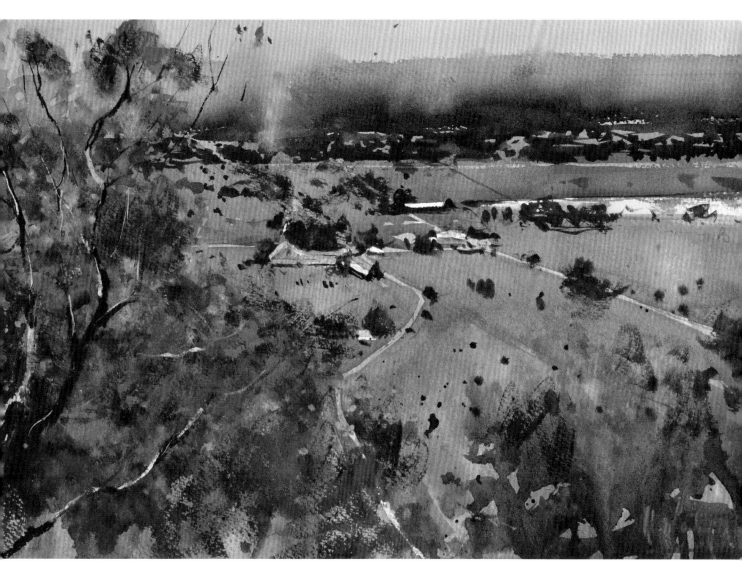

步驟5　用暗部、高光和細節讓畫面更有趣

我專注在顏色最深的暗部，譬如：樹葉、前景和整個畫面的左邊，還有尤加利樹的樹葉。這些暗部剛好將畫面框起來。

接著，我加入一些細節，包括房屋煙囪冒出的煙霧，這裡正是畫面的焦點。另外，我刮掉些許顏料，藉此表現樹幹和樹枝。最後，我用畫筆在紙面上敲幾下，製造一些樹葉。然後，這幅畫就完成了。

示範6

大膽使用濕中濕渲染，再耐心刻畫大量細節為畫面增添異國風情

瓦德莫沙（Valldemosa），馬約卡島

我的靈感

這古色古香的可愛小鎮，在西班牙馬約卡島的帕爾馬市（Palma）附近。暖色調的小街道和交錯律動的屋頂線條，讓我著迷不已。午後怡人的陽光照在牆壁上，形成美妙的畫面。

" 打破使用顏色的習慣。不要在調色盤上調色，要讓顏色在紙上混色。善用灰色調作畫，那是色彩的根基，是水彩畫的基本知識。"

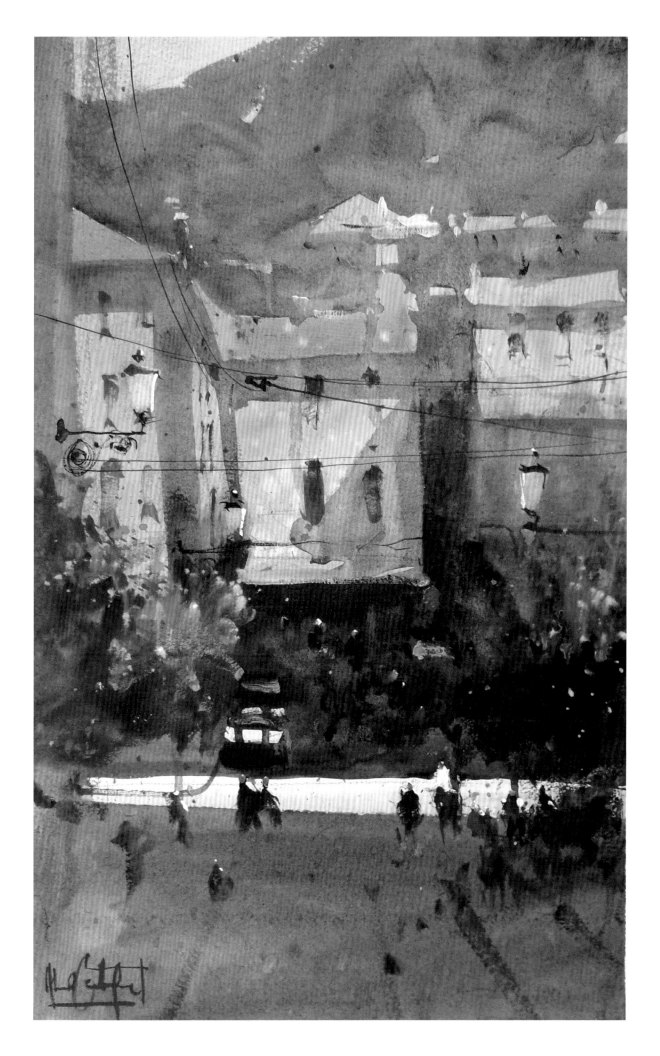

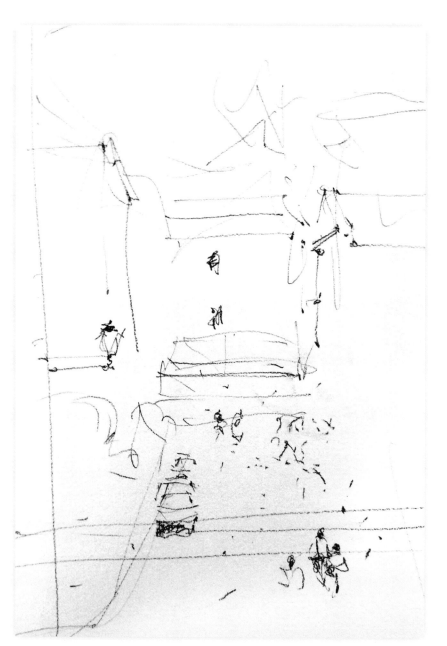

步驟1　我的底稿

我的底稿很簡略,先畫出建築物和遠山等大面積**形狀**,再畫遮雨篷、人物、車輛等較小面積的形狀。我打算讓整個前景被陰影籠罩,所以並未在前景安排太多細節。這個簡略底稿足以決定整張畫的構圖。

學習重點

- 統整畫面可用的做法不少,包括將主要陰影連結起來,以及在重要位置巧妙運用書寫線條,以及用不透明顏料畫上一些點狀,讓畫面不同部分產生連結。統合感是畫面不可或缺的關鍵。

步驟2　濕、濕、濕！

這個步驟完全是以濕中濕畫法完成，沒有用噴水器，而是先用畫筆上水將紙面打濕，
這樣紙面可以完全濕透。接著，我用天藍和一點茜草紅由上往下畫，然後以焦赭和土
黃畫屋頂。接著，我留下一道橫向面積不畫，後續這裡要畫車輛和人物的高光，以及
其他物體。我在前景處畫上一層偏暖的焦赭，作為後續偏冷偏藍色調的底色。

步驟3　平衡冷暖色調

等畫紙完全乾透（在室內作畫時，我經常使用吹風機吹乾紙面，加速作畫過程），開始畫負形。我從遠山開始畫，一樣用群青和焦赭。我將遠山和屋頂及建築物之間的陰影連接起來。然後，用同樣的顏色繼續往下畫，幾乎畫進前景處。我並不在意顏色往下滴流。

接著，我用群青、焦赭加一點茜草紅，畫建築物之間的陰影，以及建築物本身的投影，讓整個畫面變暖。在前景處，我加入更多群青加強這個區域的**明度**，同時也讓前景的**色彩**，比畫面上半部分更冷一些。

步驟4 統整畫面

我主要是用偏冷的灰色調，畫出前景陰影，一樣是用濕中濕畫法上色，跟先前上的焦赫底色融合，讓這個區域透出光亮。記住，要讓冷暖**色彩**並置，形成對比。

在前景顏色還濕潤時，我迅速畫出人物。重點是，不要把他們畫得太刻板，要讓人物顯得輕鬆自然。前景的陰影則將整個畫面統整起來。然後，我在中景處畫上更多人物，並畫出暗示人行道的線條。我在陰影處加入綠色樹葉，為畫面製造一些明亮區域，也讓整個畫面結構更加完整。

接著，我用8號拉線筆增加一些貫穿畫面的橫向線條，讓畫面產生整體感，並將各部分統整在一起。畫這些優美的線條需要一點技巧，但能加強畫面的視覺效果。

然後，我加入極具裝飾性的路燈。等到紙面完全乾透，我用面紙和清水，在幾個重要位置擦掉些許顏料。這樣做既容易又有效！最後，我為畫面增加裝飾性的細節，譬如：紅色的「禁止進入」標誌和一些鳥兒。我在左邊建築物的窗戶、車輛的引擎蓋和車頂、路燈的下方，以及紅色標誌的下方，都加上很淺的薰衣草藍。

這些細節讓畫面更加生動，也更賞心悅目。因為這些細節突顯出異國風情的色調，並讓畫面更為統整且更加明亮！

畫面的焦點是車輛，而且整個氣氛輕鬆愉快又浪漫。

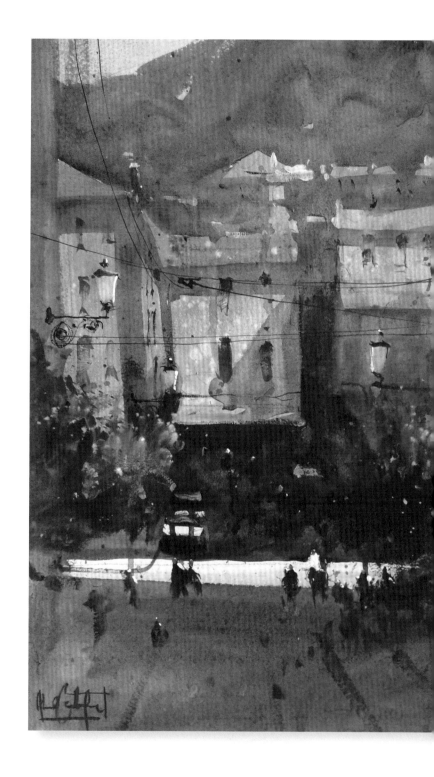

示範 7

改變構圖讓畫面更加生動

索列爾，馬約卡島

我的靈感

這個景色如畫的小村莊，位於西班牙巴里亞利群島
（Islas Baleares）、馬約卡島西北部最美麗的馬
蹄形海岸之一。主廣場噴泉上閃爍的陽光與背景建
築形成的強烈對比，以及屋頂優美的形狀、樹木和
前景裡的美妙陰影，都讓我目不轉睛。我覺得這個
景色真的很入畫，現場的氣氛很棒，當天天氣晴
朗，是表現西班牙風光明媚的大好時機！

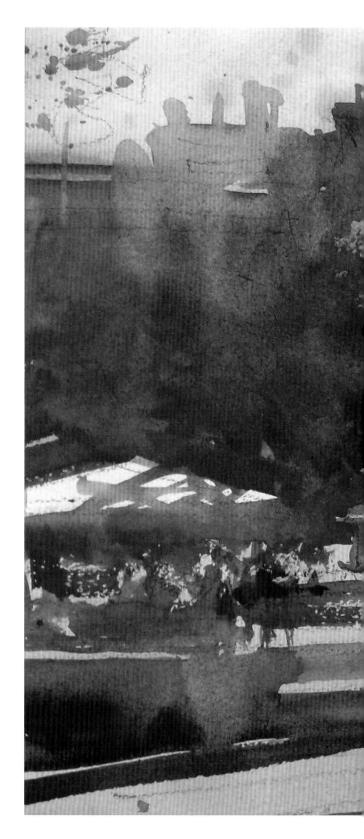

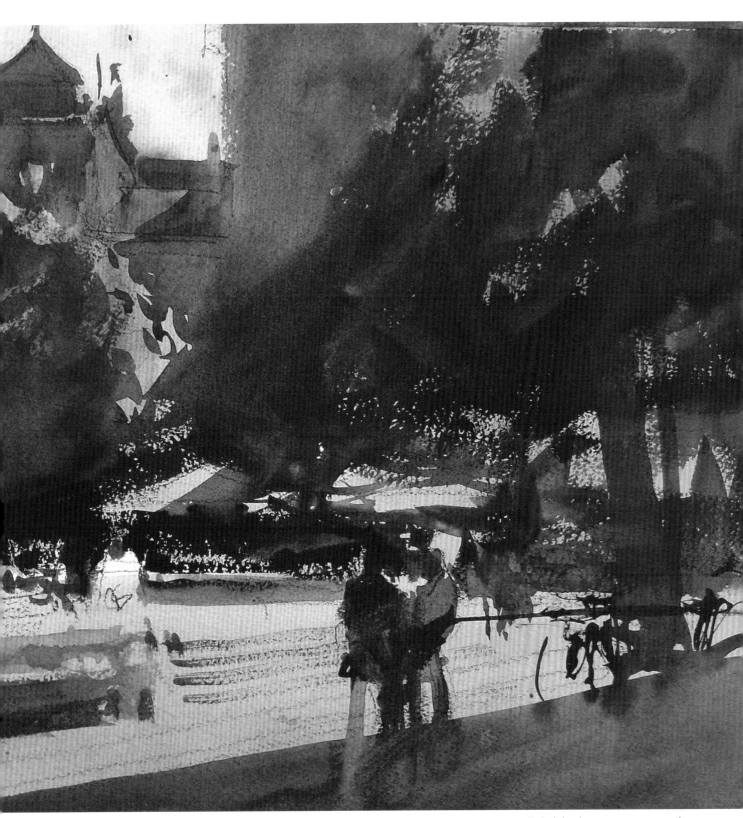

〈索列爾，馬約卡島〉（Soller - Mallorca）

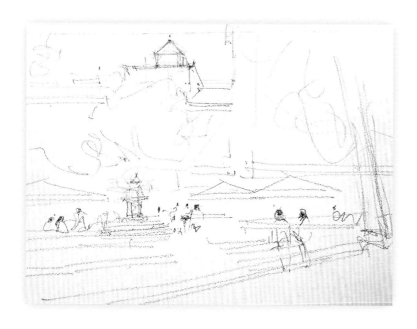

步驟1 設計構圖

在打底稿時，我總是試著確立**形狀**，並將這些形狀巧妙安排，讓焦點突顯出來。我仔細觀察陰影和種種要素，然後善用它們來讓畫面賞心悅目又引人入勝。

我畫形狀，不是畫物體。畫人物時，我會非常隨性，用較少的筆觸表現更生動的姿態。我的目標是，表現周圍人物的動態。（但藝術創作容許你省略這個部分！）不過，要從眼前所見找到「剛好可用的」構圖，這種情況顯然相當罕見。以這個景色來說，我面前的這棵樹就太礙眼了，所以我把樹挪到右邊，這樣就可以更強調中景的噴泉。我總會將物體或要素做編排和更動，以增強畫面效果。打底稿的重點就是，考慮畫面設計並依據自己的需要，將畫面重新編排。

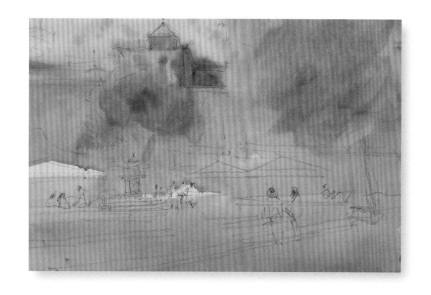

步驟2 用渲染底色來簡化畫面

我希望第一層底色讓畫面有溫暖的感覺，所以在畫主要部分時，我用了一些土黃和茜草紅。畫天空時，則用了天藍色。同時，趁原先上色部分還濕潤時，我在屋頂加了一點鎘紅和一點綠色。我讓這幾種顏色在紙上混合，讓畫面呈現綠色調，跟樹葉的顏色搭配起來相當協調。

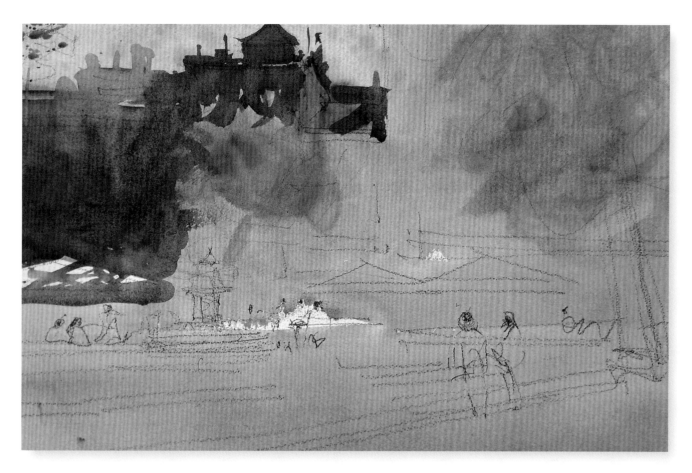

步驟3　將陰影連接起來

只有在底色完全乾透時，我才會上第二層顏色，並利用第二層較深的顏色，畫出陰影的**形狀**和若隱若現的**邊緣**。我用群青、焦赭和一些茜草紅，從左邊開始畫起。在調色時，我用較多的群青和焦赭，紅色只用到一點點。然後，我開始畫背景裡面的建築物，連接不同的暗部，並突顯樹葉上的光線。接著，畫出高光處和傘篷投下的陰影。我繼續往右邊畫，畫出牆壁和樹木。畫完這部分時，注意要將陰影連接起來。我用同樣的調色，但加入更多群青，畫出樹木投影到遮雨篷和傘篷上的陰影。然後，我用同樣的調色（群青、焦赭和茜草紅），並到處點上一點紅色，讓畫面更加明亮。至於樹木、傘篷下和遮雨篷下的陰影，這些色塊就全都連接起來。

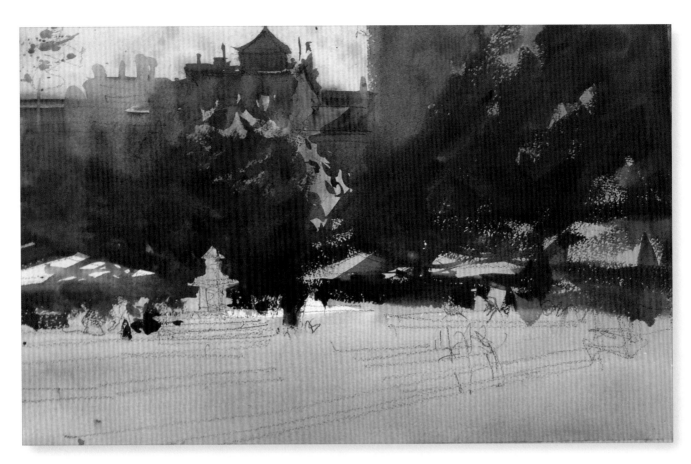

步驟 4　建立畫面結構

接下來,我用很多顏料,只加一點點水,利用乾筆技法強化畫面的陰
影部分。在作畫過程中,我開始捕捉人物和噴泉上的亮光。

> 打底稿的重點就是,考慮畫面設計並依據自己
> 的需要,將畫面重新編排,就像這幅作品!

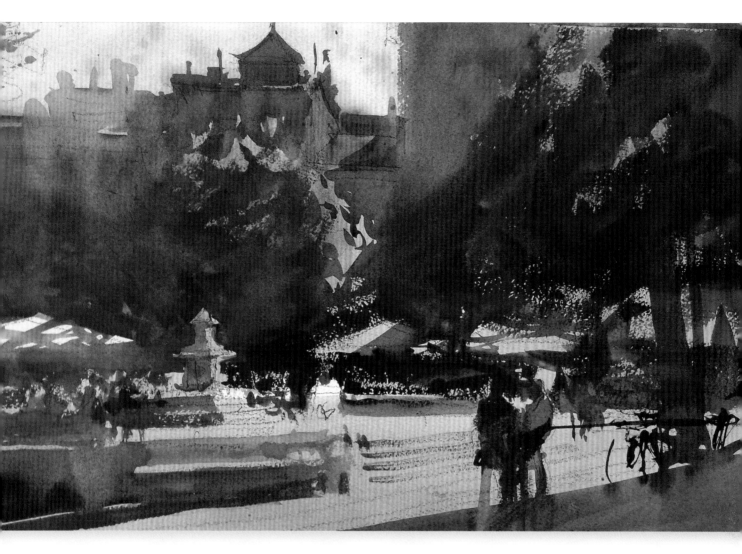

步驟5　潤飾並完成作品

在這個階段，我們開始將畫面統整起來。畫面最暗的部分是在傘篷下方，所以我畫到噴泉和前景人物時，會畫得淺一點。我一直用同樣的調色去畫，但所用的水分比例不同。這樣做可以保持畫面色彩具有統合感，也能根據需要，控制色彩要偏冷或偏暖。

我加水稀釋顏色，讓顏色變淺一點。然後，用調出的暖灰色，將所有人物連接起來，我畫人物時不是一個一個刻畫，而是將形狀連結。我將畫面左邊的人物跟噴泉合而為一。我時時牢記捕捉強烈光線的重要性，所以將噴泉的一側和穿白衣服的人物留白。我繼續往右邊畫，並用一層淺淺的群青和焦赭畫右邊的樹幹。地上的陰影則畫得更「藍」一些。等這層顏色乾透，我開始在樹下加上幾個人物和自行車。這些要素能「增加整個畫面結構」。不過，這部分我畫得很隨性。我要強調的重點是噴泉和中景區域，藉此突顯焦點，強化畫面效果。

請注意我如何將噴泉旁邊的人物留白，充分表現人物被強光照射的感覺。接著，我以剛才調出的暖灰色，在畫面左上方用畫筆在紙上輕輕掃過幾下，畫出一些樹葉。這樣，作品就完成了。

示範8

透過節奏表現人物的神態

來自哈瓦那的艾爾芭

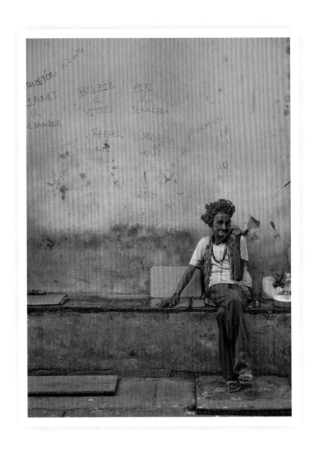

我的靈感

這不是艾爾芭的肖像畫,我想要表現的是街邊靠著斑駁牆面坐姿女子的神情。這些女子總是開心地面帶微笑,等著給觀光客拍照,這是哈瓦那街頭常見的景象。

步驟1　底稿

我將艾爾芭安排在畫面下方三分之一處的位置。雖然根據設計原則,這樣布局最為理想,但我如此安排只是想讓人物遠離畫面中心,增加畫面張力。我想準確表現她的肢體語言,而不是刻畫五官細節,因為她跟我說:「請把我畫得年輕一點。」我必須答應她,她才肯讓我畫。她的要求正合我意。我的底稿很具體,畫出艾爾芭的身形比例、頭髮細節,也畫出她正在抽古巴雪茄。

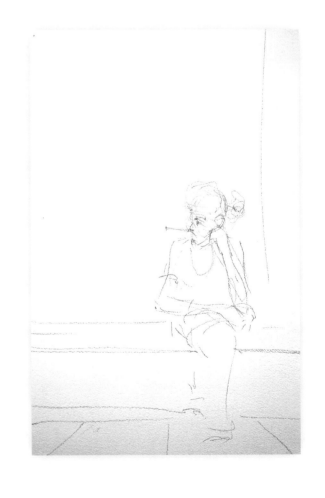

　　避免記錄式的刻畫。要表現眼前妙不可言的無形之物。

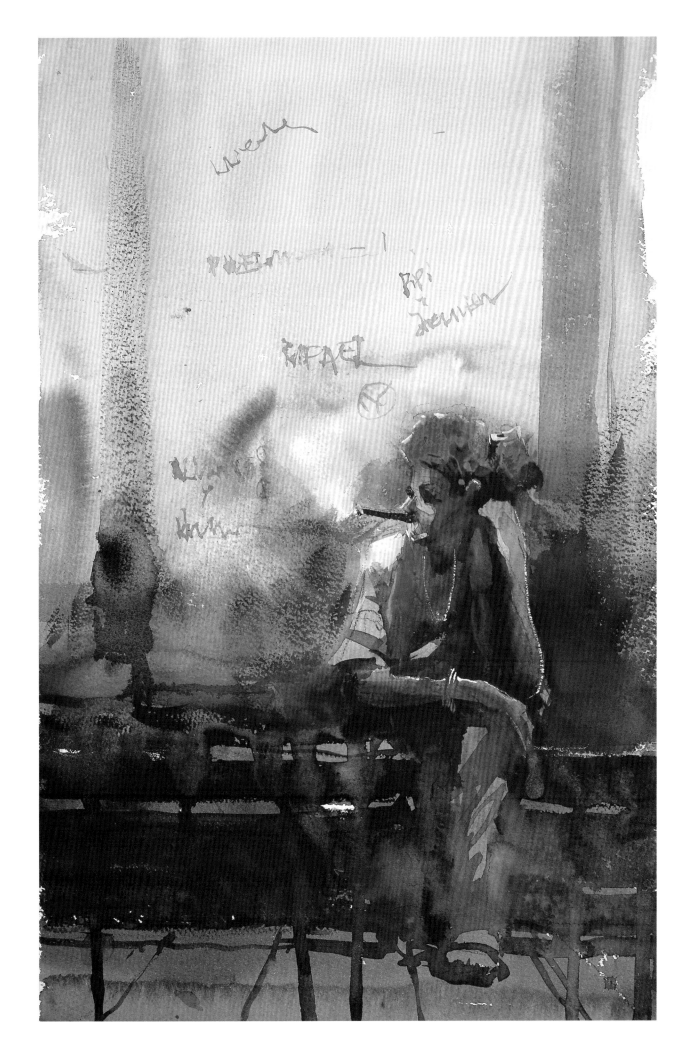

步驟2　由上往下畫完底色

我用土黃、群青和焦赭調色，繼續讓色調從暖色調逐漸變為冷色調，並畫出斑駁的牆面和一點質感。我用同樣的調色為整個人物上色，畫到人物所坐位置時，將同樣顏色調得更深再上色。接著，我趁紙面還相當濕潤時，在人物臉部、手臂和皮膚上點一些吡咯紅和土黃。然後，我用同樣的調色，以濕中濕畫法為人物的衣服上第一層顏色。不過在調色上，我用多一點土黃，少一點吡咯紅。這樣畫，會在紙上留下像「花椰菜」或「氣球」般的效果，有助於塑造牆壁的質感。接著，用吹風機吹乾紙面，加速整個作畫過程。

步驟3　營造優雅流暢的畫面

這個步驟有點難度，因為我必須捕捉人物臉上的光線。用一筆帶過，應該就可以完成。畫完臉部後，我繼續用同樣顏色畫出人物手臂上的光線。同樣顏色繼續畫人物的褲子，以及牆邊突出的石台。我用的10號畫筆可以沾取大量顏料，所以不必經常將筆移回調色盤上沾取顏料。這樣就能讓筆觸更為流暢，也更有連貫性。由於畫筆吸飽水分和顏料，會在紙上滴下一些顏色，這其實有助於塑造牆壁的質感。基本上，我的目的是在上色過程營造優雅流暢的畫面，用連續不間斷的筆觸上色，就像畫筆從未離開紙面那樣。同時，我也利用不同的**明度**表現布料的質感。

在畫暗部顏色時，我用到群青、焦赭和深猩紅（這是丹尼爾‧史密斯出品的另一種非常漂亮的紅色）。

步驟4 最後的視覺效果

在這個階段，我專注於處理細節，給予畫面最後一層效果，並做最後的潤飾。我在人物的手臂旁邊上色，藉此突顯手臂的形狀。接著，我在人物的頭髮、臉部、鼻子、眼睛和雪茄上畫了一點暗色。我用薰衣草藍，因為這個顏色有覆蓋力，可以覆蓋在其他顏色上。我還在艾爾芭的衣服畫上鈷藍。然後，為了維持整個流暢感，我用更多暗色繼續往下畫，包括人物的腳趾和鞋子，為畫作下半部分增加體積感和空間感。

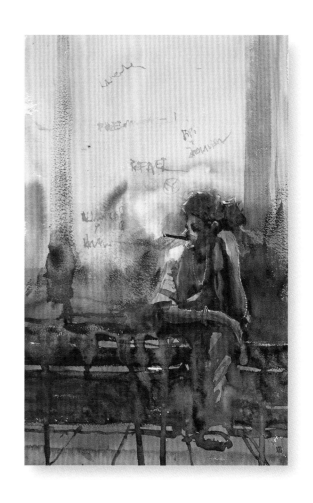

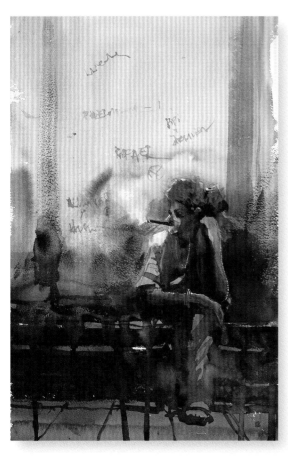

步驟5 潤飾並完成作品

我畫出艾爾芭戴的首飾，並用乾筆技法在牆上畫幾筆，增加牆面質感。至於牆上的塗鴉，則是用8號尖頭畫筆完成，細節部分是用我自己設計、特別適合畫細線條的拉線筆來畫！尼龍毛的小號畫筆則適合畫手鐲和衣領等細節。看到畫中的自己年輕許多，艾爾芭開心無比！

學習重點

• 畫作就是創造出幻覺。你要透過敏銳的感受，讓眼前所見變得更美好。你的任務就是，美化你看到的一切。

創造有統合感的畫面

知道何時該停筆，不畫過頭

我很難向別人形容，但我真的經常聽到一個聲音告訴我：「阿爾瓦羅，你就快畫好了。」或是：「阿爾瓦羅，你已經畫好了。」基本上，當我開始用最深的顏色畫暗部，或我畫出對象的體積感，畫面出現光感、空間感和節奏感，而且畫面看起去很漂亮時，我就知道這張畫馬上就要完成了。或許，我將畫筆移動到畫面焦點或畫面下方三分之一處時，我就知道什麼時候該停筆了。畫到那種程度時，我就會停筆。然後，我會等到隔天再檢視這幅作品並重新評估。

顯然，水彩畫應該一次畫完，一氣呵成。然而，若我認為自己馬上就要完成一幅作品，我往往會先停筆。

通常，我會在隔天將這幅作品放在地上，從不同角度重新檢視。你需要用嶄新的觀點批判自己的作品，因為畫得太投入時，偶爾就會見樹不見林，無法顧及整體。

所以，我會在作品旁邊走來走去，從遠處檢視作品。然後，我會將作品放回畫架上，以非常非常精準的方式，加上最後幾筆。有時，我除了加筆潤飾外，還會用海綿把我覺得做過頭的部分擦掉並重新調整。

隨著經驗累積，你也會知道畫作何時就算完成了！

> 把追求完美這種想法拋諸腦後，因為追求完美會妨礙創造力。你必須從固有的想法中跳脫出來，接納讓你得以改變的新體驗。作畫時要明確果斷，更要滿心興奮，懷抱熱情、激情投入！

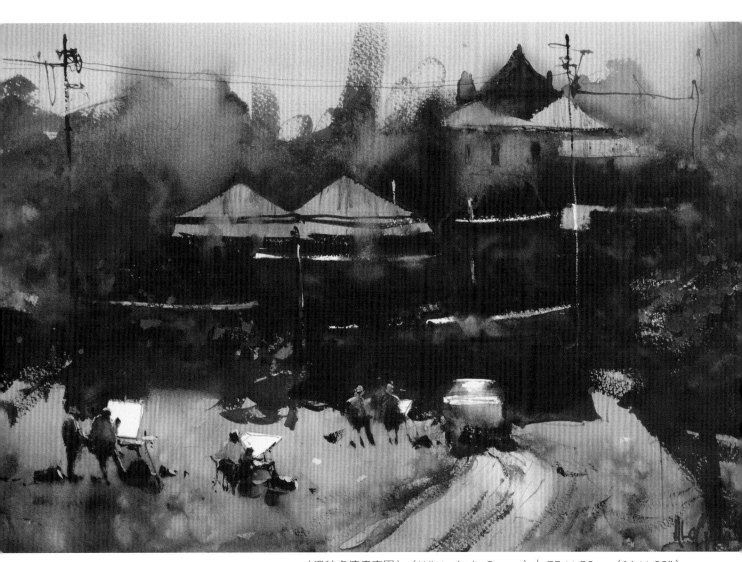

〈溫特盧德畫家團〉（Winterlude Group）｜ 35 × 56cm（14 × 22"）

作畫當天風和日麗，我跟溫特盧德畫家團的畫家們，一同造訪澳洲新南威爾斯州的干達蓋（Gundagai）寫生。

這幅寫生作品是在很短時間內完成的，我用簡單的形狀和很多「若隱若現」的邊緣，為畫面增加動態感。我的想法是避免刻畫，同時讓人物稍微突顯出來。

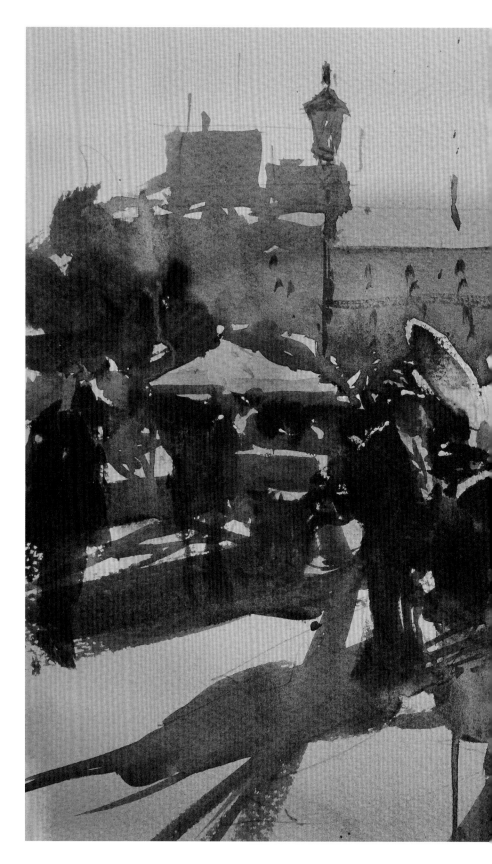

〈紐奧良〉（New Orleans）｜
35 x 56 cm（14 x 22"）

我很喜歡用渲染畫法和在紙上潑
灑顏料的方式，表現這些美麗建
築的**質感**，而質感是畫面設計的
另一個關鍵要素。在這幅畫裡，
人物是背光，但前景中穿著藍衣
跟綠衣的演奏者相當引人注目。
他們的肢體語言表現出動作和動
態，這些都是構思畫面時，必須
考慮到的重點。

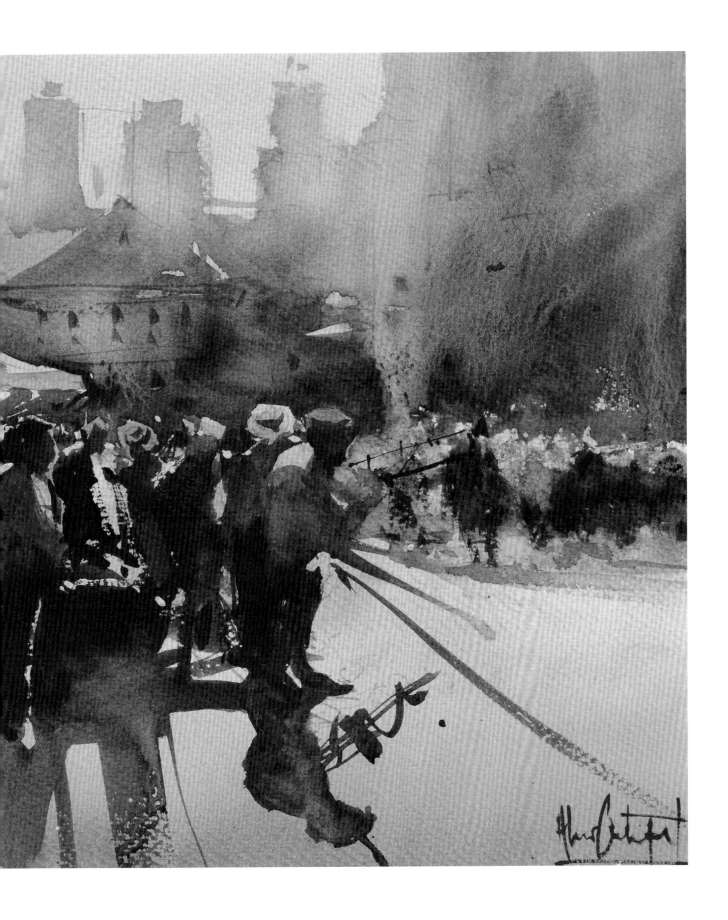

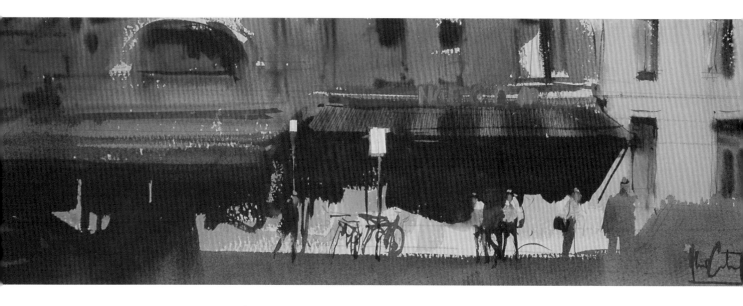

〈街頭速寫〉（Street sketch））│ 18 × 56cm（7 × 22"）

這件作品是說明水彩技法的典型範例，因為同時包含濕中濕技法和乾筆技法。
看看畫面下方那些漂亮的渲染，再注意我如何運用乾筆技法，表現建築物上的
美妙光線。**簡潔就是這幅畫的關鍵。**

〈法蘭西斯科，我的父親〉（Francisco, My Papa）│ 56 × 35cm（22 × 14"）►

我當然很喜歡這幅畫，因為畫中人物是我已故的父親。當時，他正喝著最
愛的烏拉圭瑪黛茶（Mate）。他將保溫瓶夾在手臂下方，聽著古典音樂，
在花園裡一邊散步賞鳥，還一如往昔地鼓勵我作畫。我很滿意這幅畫的各
種技法效果。但最重要的無疑是，我在作畫時投入的愛。

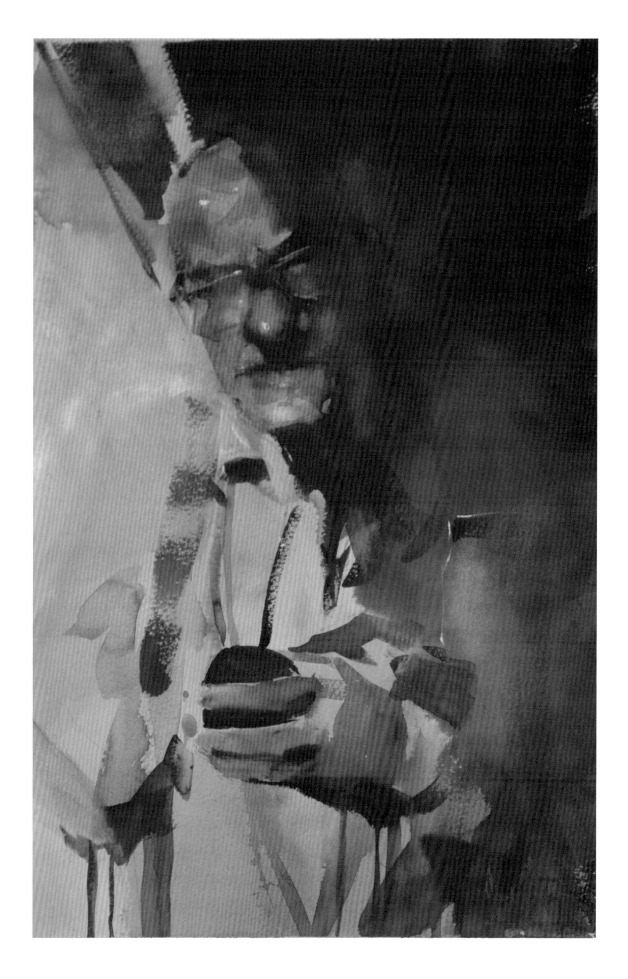

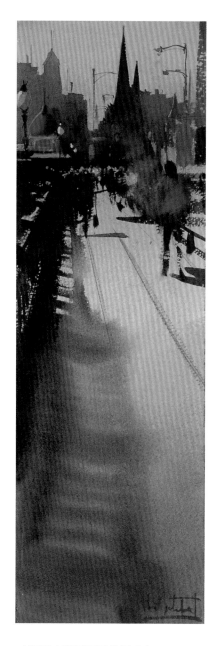

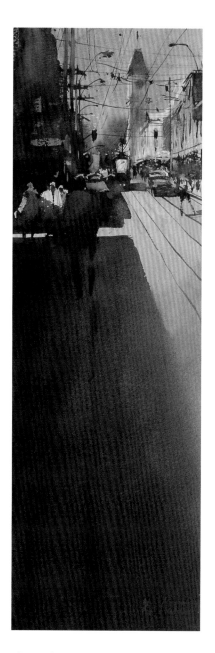

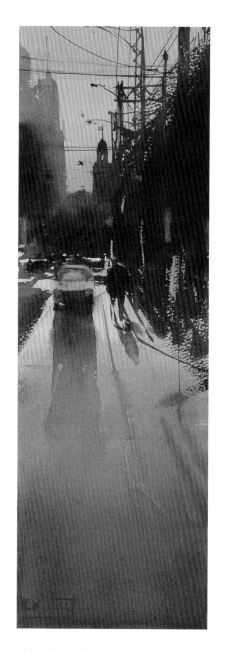

〈墨爾本聖基爾達路速寫〉
（St Kilda Road Sketch）|
56 × 18cm（22 × 7"）

〈墨爾本格倫費里路〉
（Glenferrie Road Melb）|
56 × 18cm（22 × 7"）

〈墨爾本附近〉
（Around Melbourne）|
56 × 18cm（22 × 7"）

這幅畫說明我如何利用前景的渲染色彩，引導觀看者的視線進入畫面焦點。前景這些色彩比較柔和，因為我不想讓前景出現太多變化，影響畫面焦點的強度。而人物腿部則是用乾筆技法完成，跟周圍濕中濕技法上色的部分形成對比。

若隱若現的**邊緣**，是水彩畫的四大要素之一。在這幅作品中，長長的陰影需要一些破碎邊緣，以免顯得完整刻板，尤其是前景部分。而人群旁邊那位紅衣人物，則將焦點突顯出來。

如你所見，我再次用前景幾近空無一物的長形構圖。相較之下，焦點部分則精彩豐富。我以弗林德斯街（Flinders Street）的景象為主題，街道上有當地的計程車、紅綠燈、電車纜線，和地面上若隱若現的線條。整件作品**色彩搭配得宜**，使用了紅色、焦赭、群青和茜草紅，讓畫面呈現溫暖的感覺。

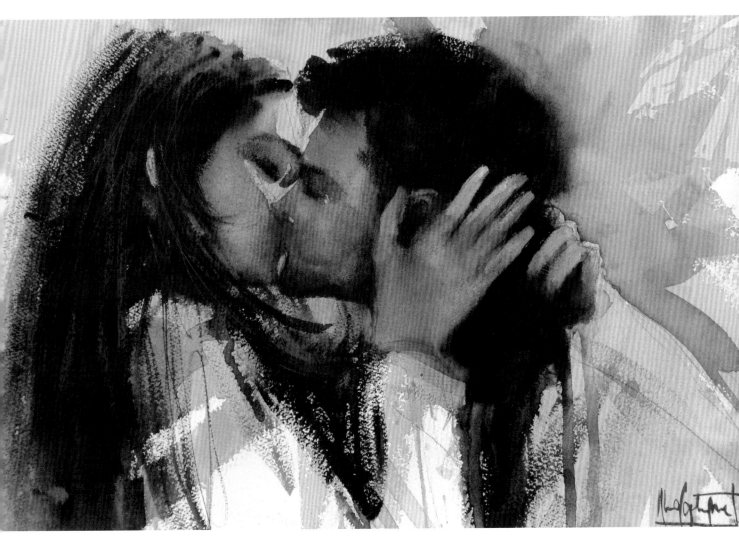

〈吻〉（El Beso）｜ 35 × 56cm（14 × 22"）

我想用這幅洋溢熱情的〈吻〉，為本書劃下句點！

> 希望你喜歡這本書，希望我在書中說明的一切，
> 能激發你的靈感，為你的水彩創作注入新的力量和
> 熱情！親愛的朋友，出門畫畫吧！

阿爾瓦羅精選的
美術用品

阿爾瓦羅簽名款美術用品，包括集結多種畫紙的特製寫生本、畫筆、
以及丹尼爾‧史密斯出品的顏料套裝組

阿爾瓦羅簽名款畫筆

阿爾瓦羅天然松鼠毛圓筆

號數由小至大分為 #10/0、#5/0、000、00、
0、2、4、6、8、10。這些畫筆經過精心設計，特
別將筆桿加長，讓你有更多運筆空間。使用這款畫
筆，握筆更輕鬆自如，作畫就更為流暢。

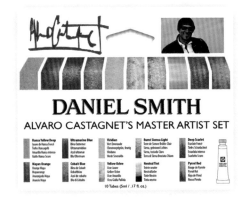

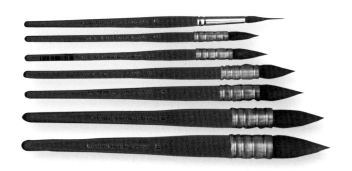

阿爾瓦羅合成毛畫筆系列 / Escoda出品

普拉多套組1，內有筆毛收尖能力佳的8號、10號
和12號紅色長桿圓筆。
歐提莫套組2，內有8號黑色短桿尖頭圓筆。

新產品！

阿爾瓦羅松鼠毛紅色排筆

新推出的排筆有兩種寬度，分
別為3.81公分（1.5英寸）和
5.08公分（2英寸）。

新產品！

阿爾瓦羅水彩顏料套裝組

丹尼爾‧史密斯推出的阿爾瓦羅大師顏料套裝組，
內含十支專家級水彩顏料，包括深漢莎黃、馬雅
橙、群青、鈷藍、鉻綠、土黃、淺焦赭、中性灰、
深猩紅和吡咯紅等顏色。你可以善用這些讓阿爾瓦
羅作品如此出色的顏料，畫出自己的精彩作品。

集結多種畫紙的特製寫生本

現在，你可以依據不同場合需求，選擇最適用的畫紙。在這些精美寫生本中，集結精心挑選、易於保存且無酸無氯的水彩紙、素描紙，以及保護作品用的玻璃紙。使用這款寫生本，你在作畫現場就能以水彩、壓克力、粉彩和炭筆等不同媒材進行創作。

這兩款寫生本都跟市面上的寫生本大不相同，內含多張精心挑選、且用途不同的畫紙。寫生時，你可以選擇使用優質粗紋水彩紙、適合乾性媒材的細紋素描紙，或是適合鉛筆速寫和做筆記用的中等厚度白紙。寫生本內也有用於保護粉彩畫或炭筆畫的玻璃紙，同時附有橡皮束帶和透明保護袋。這兩款寫生本都可以豎立或橫放使用。

「紐約繁忙時光」寫生本

這款限量版特製寫生本，以阿爾瓦羅最喜歡的畫紙大小做設計，寬20.32公分，長27.94 公分（8 x 11英寸），封面採用阿爾瓦羅的經典作品《紐約繁忙時光》。

紅皮壓花寫生本

這款相當實用的紅皮寫生本，封面印有阿爾瓦羅簽名壓花圖案。

DVD 影音系列光碟

在西班牙、比利時、巴黎、英國和古巴拍攝的教學示範影音系列光碟，有英語、法語、西班牙語等不同語言版本供選擇。

《熱情畫家在哈瓦那：第一集》
《熱情畫家在哈瓦那：第二集》

研習班

阿爾瓦羅每年造訪世界各地風光明媚的城鎮，在精心挑選的景點進行現場水彩示範教學。參加阿爾瓦羅的研習班，你會在英國、美國、德國、法國、澳洲、西班牙和全球其他國家寫生作畫。阿爾瓦羅的研習班相當搶手，開放報名隨即額滿，請留意最新開班訊息並及早報名。

新產品！

阿爾瓦羅線上教學影片（可下載）

阿爾瓦羅親自傳授如何運用「水彩畫的四大要素」，看阿爾瓦羅在工作室如何創作出色的主題，表現迷人的氛圍和戲劇化的效果。同時，在阿爾瓦羅的風景寫生中，學會處理自然景色、都市雨景與夜景的重要技法。課程資訊詳見：

https://alvarocastagnet.net/tutorials/。

有關阿爾瓦羅美術用品系列、書籍、影音光碟和研習班的相關資訊，請造訪www.alvaro-castanet.net。也歡迎在社群媒體追蹤阿爾瓦羅的最新動態：
facebook.com/AlvaroCastagnet
instagram.com/alvaro.Castagnet

Alvaro Castagnet

阿爾瓦羅的世界

阿爾瓦羅·卡斯塔涅以其強有力、動人心弦又繽紛多彩的水彩作品享譽全球，其作品受到世界各地私人和機構收藏家的收購和喜愛。他以爽朗性格和專業能力，成為全球知名畫展「必邀」畫家，也為多本世界知名藝術雜誌撰文。其作品榮獲諸多獎項，包括上海朱家角國際水彩畫雙年展優秀作品獎，以及中國南京水彩畫展大獎。

這本《阿爾瓦羅的大師水彩課》是阿爾瓦羅的第三本個人著作，售出法文、德文、西班牙文等多國版權。前兩本著作《用熱情畫水彩》（Watercolor Painting with Passion）和《超越技法的熱情畫家》（The Passionate Painter – Beyond Techniques）都成為世界各地的暢銷書。另外，阿爾瓦羅錄製了許多張大受歡迎的DVD影音光碟，有關這系列DVD影音光碟和各種下載連結的資訊，詳見：www.alvarocastagnet.net。

阿爾瓦羅遊遍世界各地作畫、示範、授課、擔任繪畫比賽評審，並主持個人畫展開幕。他在美國、英國、德國、法國、西班牙和澳洲開設研習班，也喜歡在臉書上跟世界各地的朋友互動。目前，阿爾瓦羅與夫人安娜，以及兩個兒子蓋斯頓和凱文，一同住在烏拉圭蒙特維多。

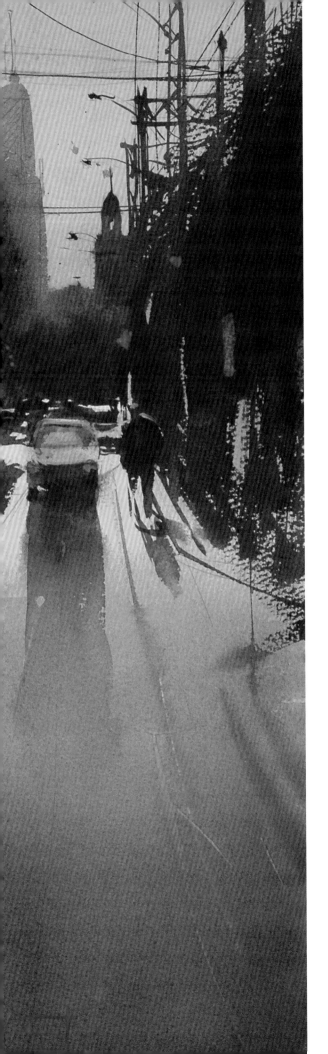

譯者簡介

Joyce Chen

陳琇玲

　　美國密蘇里大學工管碩士，已出版譯作百餘部並多次獲得金書獎殊榮，現以翻譯為樂，熱衷求知探索。藝術類譯作包括《藝術精神》、《畫家之眼》、《畫出心中所見》、《畫出人物之美》、《畫家之見》、《構圖的秘密》、《畫出水彩之旅》、《向大師學水彩》等。

阿爾瓦羅的
大師水彩課

ALVARO CASTAGNET'S
WATERCOLOUR MASTERCLASS

作者	阿爾瓦羅‧卡斯塔涅（Alvaro Castagnet）
譯者	陳琇玲
主編	呂佳昀

總編輯	李映慧
執行長	陳旭華（steve@bookrep.com.tw）

社長	郭重興
發行人兼出版總監	曾大福
出版	大牌出版／遠足文化事業股份有限公司
發行	遠足文化事業股份有限公司
地址	23141 新北市新店區民權路 108-2 號 9 樓
電話	+886- 2-2218-1417
傳真	+886- 2-8667-1851

印務協理	江域平
封面設計	兒日設計
美術設計	洪素貞
印製	通南彩色印刷有限公司
法律顧問	華洋法律事務所 蘇文生律師

定價	1200 元
初版	2022 年 5 月

國家圖書館出版品預行編目 (CIP) 資料

阿爾瓦羅的大師水彩課 / 阿爾瓦羅‧卡斯塔涅 (Alvaro Castagnet) 作；陳琇玲譯 . -- 初
版 . -- 新北市：大牌出版：遠足文化事業股份有限公司發行 , 2022.05　面；　公分
譯自：Alvaro Castagnet's watercolour masterclass.
ISBN 978-626-7102-49-7(精裝) 1.CST: 水彩畫 2.CST: 繪畫技法
948.4　111004689

電子書 E-ISBN
ISBN：9786267102473（PDF）　ISBN：9786267102480（EPUB）